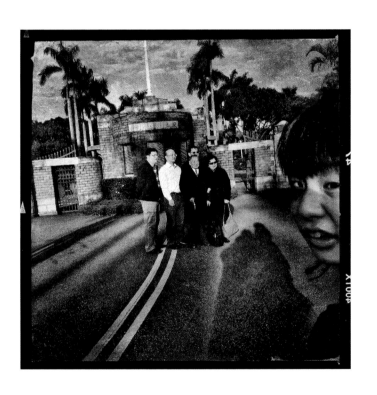

臺 tai
北 pei
道 dao

2014–2023

林國彰
Lin Kuo-Chang

過去。與未來之間。K 選擇斷

斷裂。斷合。斷一切念

不確定。不虛構。不逃離

Between the past. And the future. K chooses to break away.

To break apart. To break, and rejoin. To break all notions.

To be uncertain. To not contrive. To not run away.

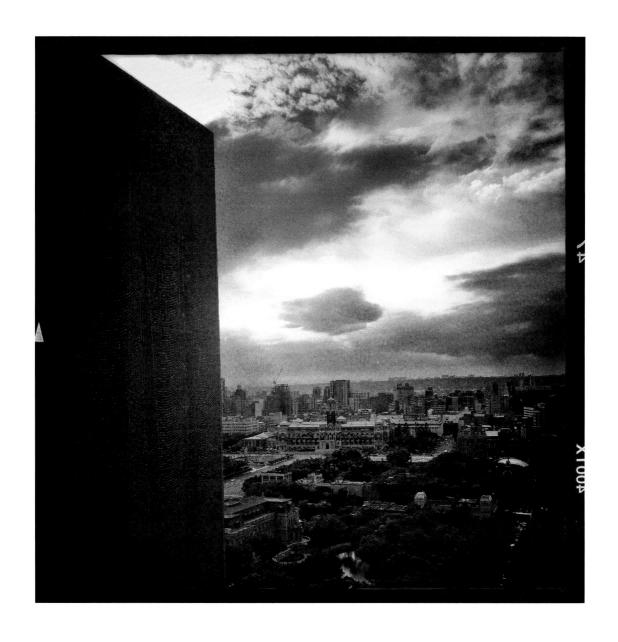

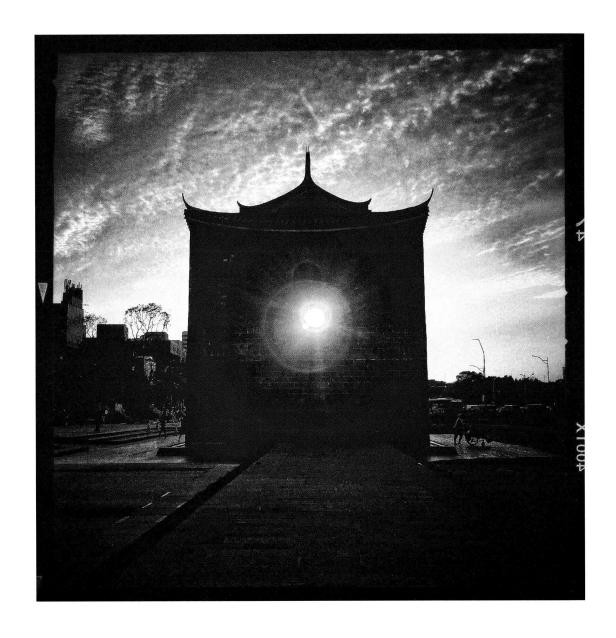

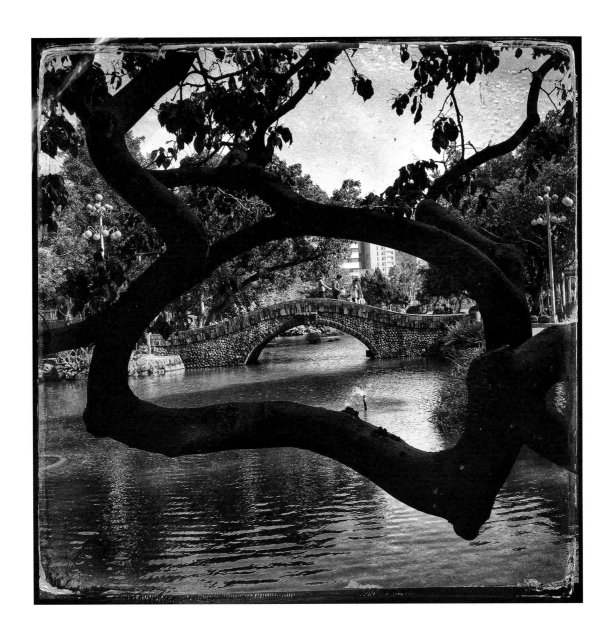

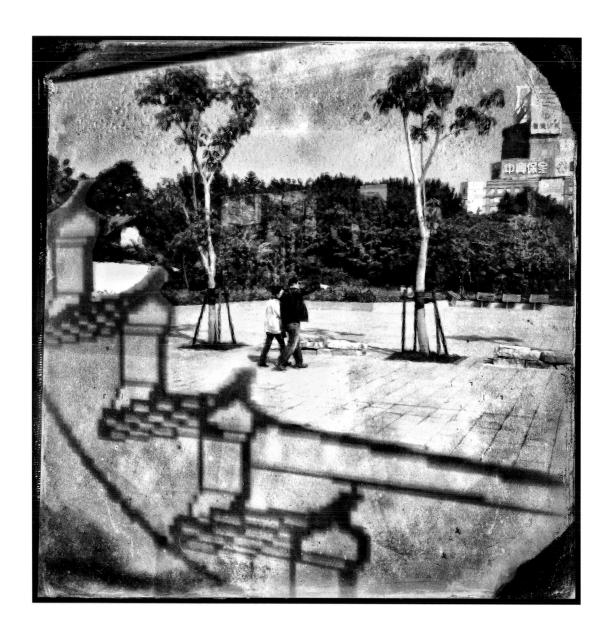

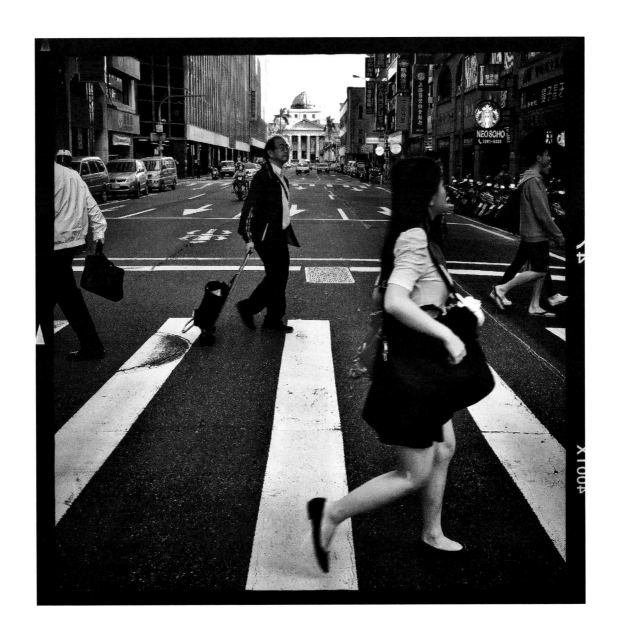

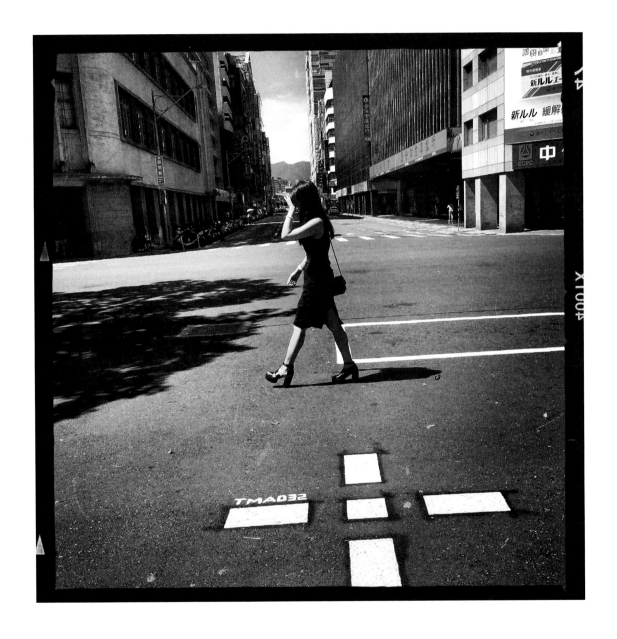

15

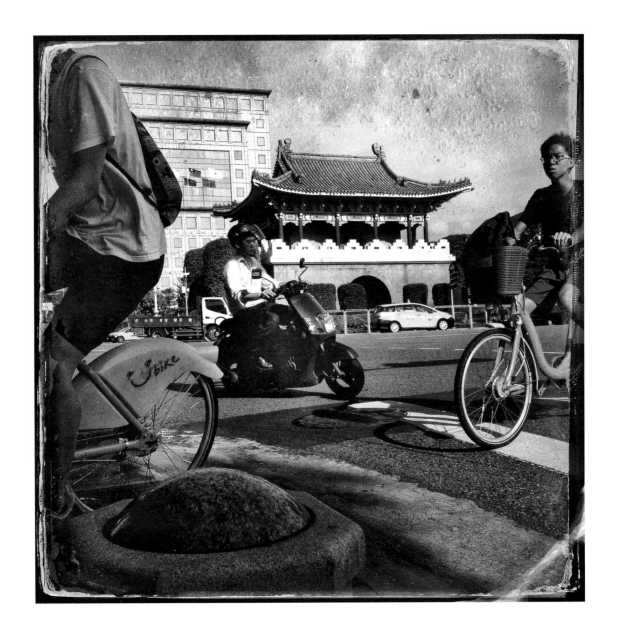

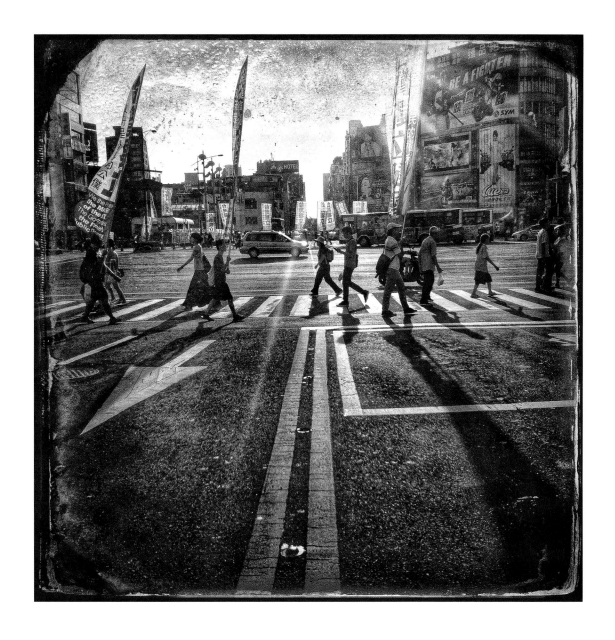

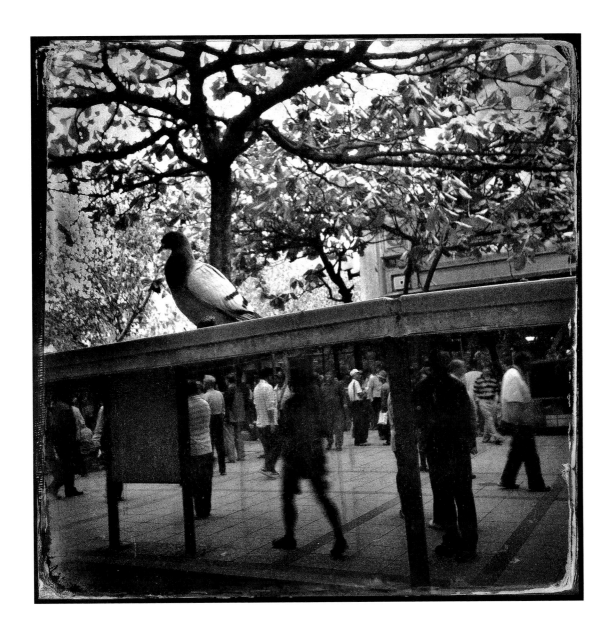

21

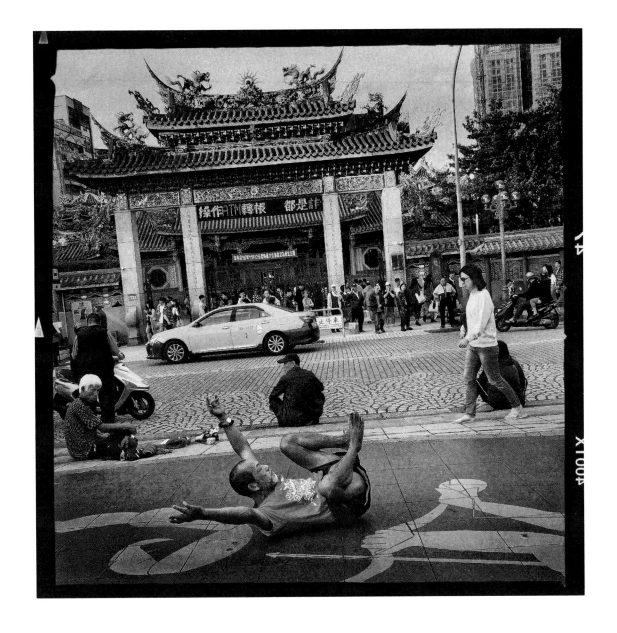

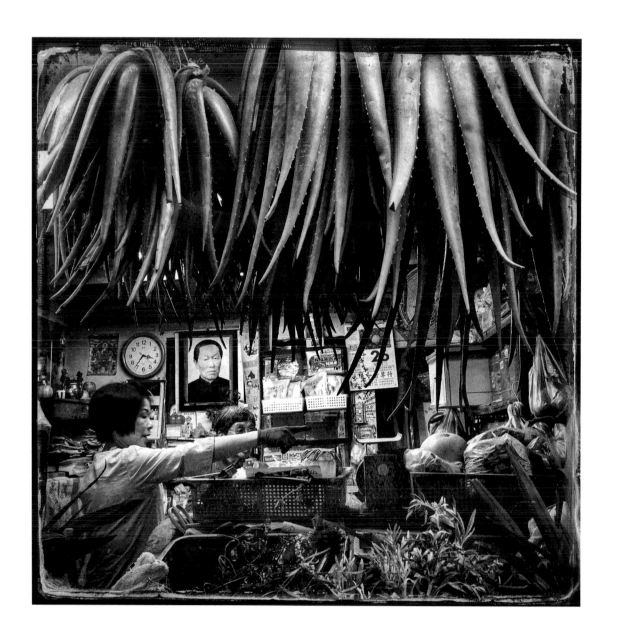

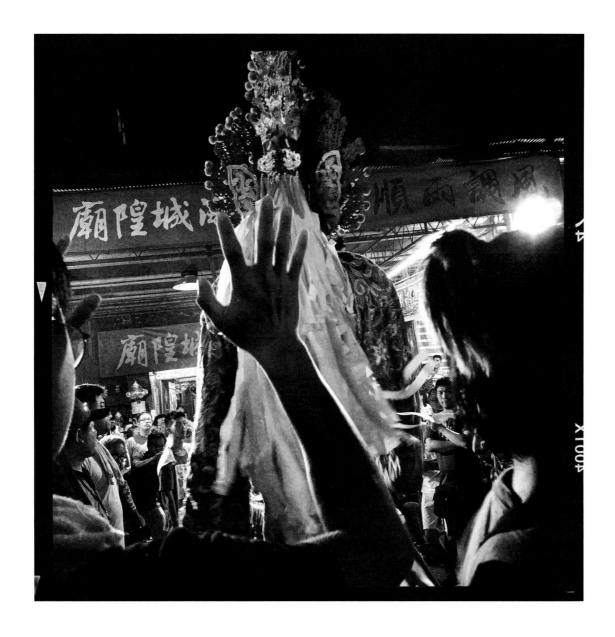

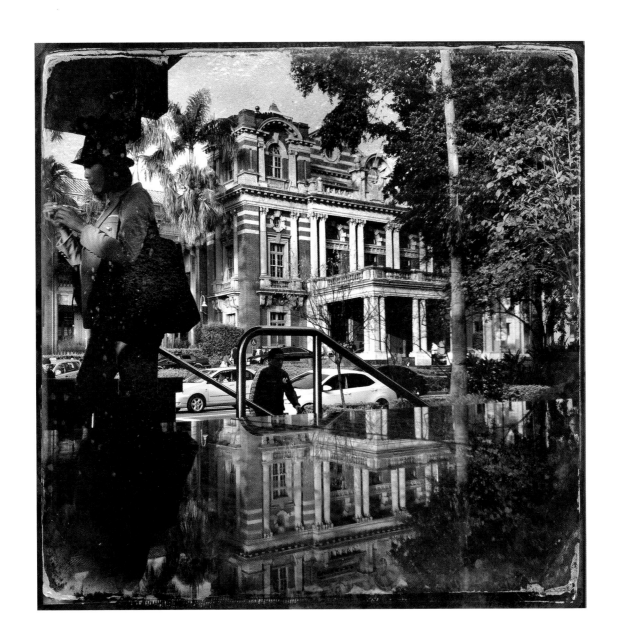

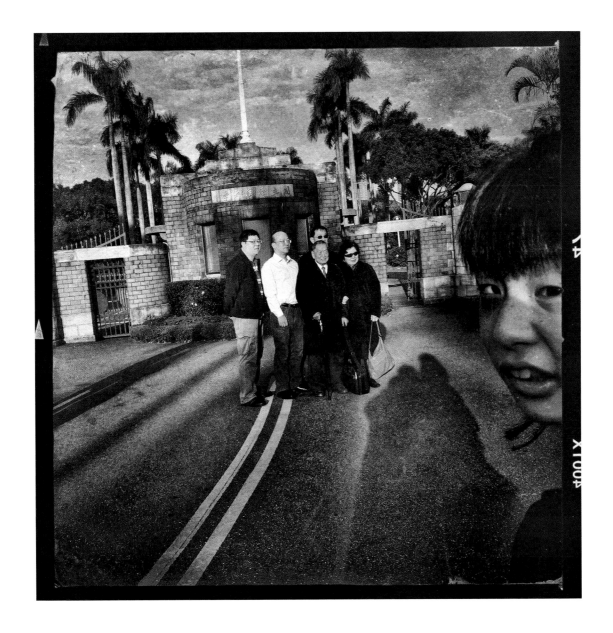

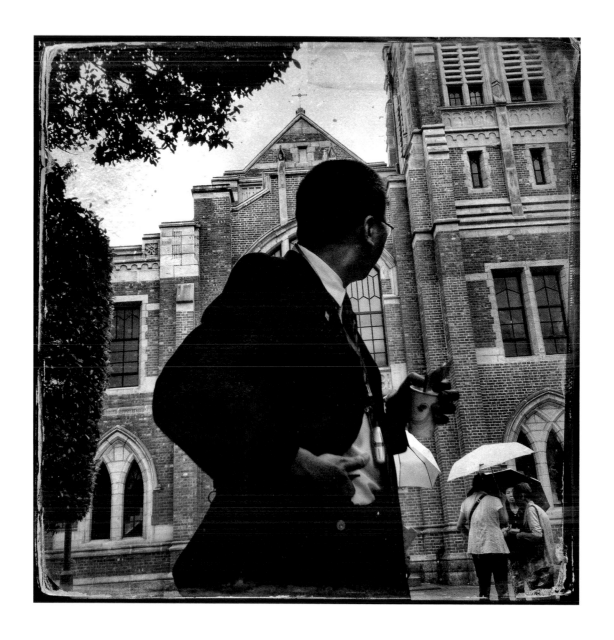

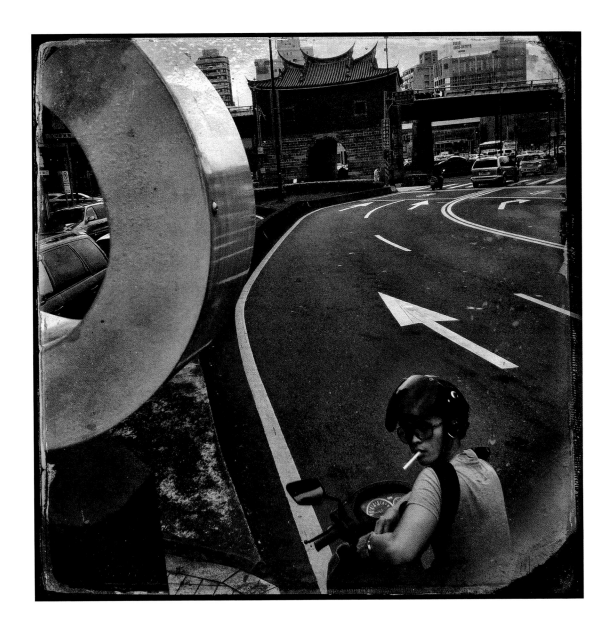

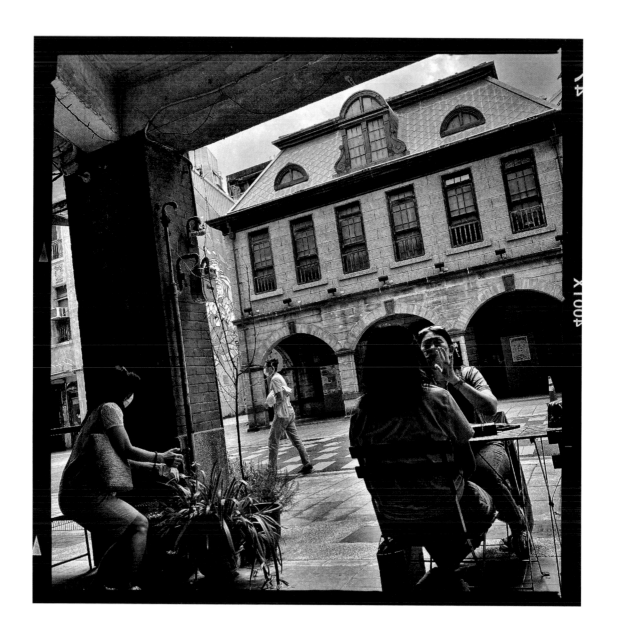

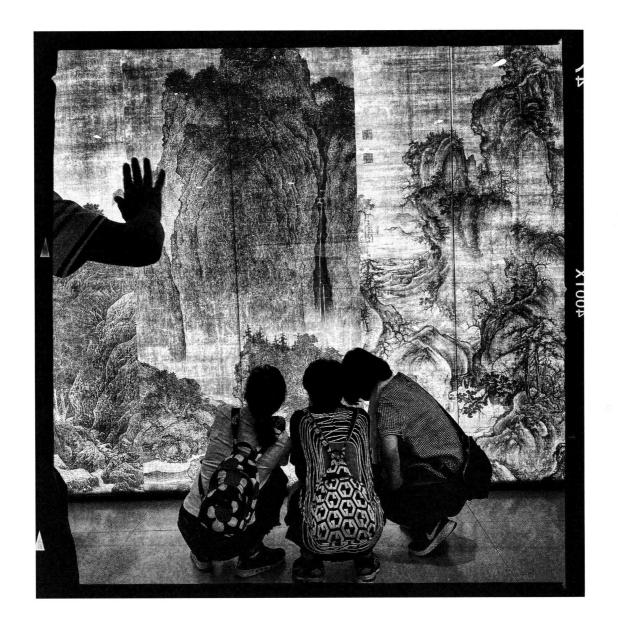

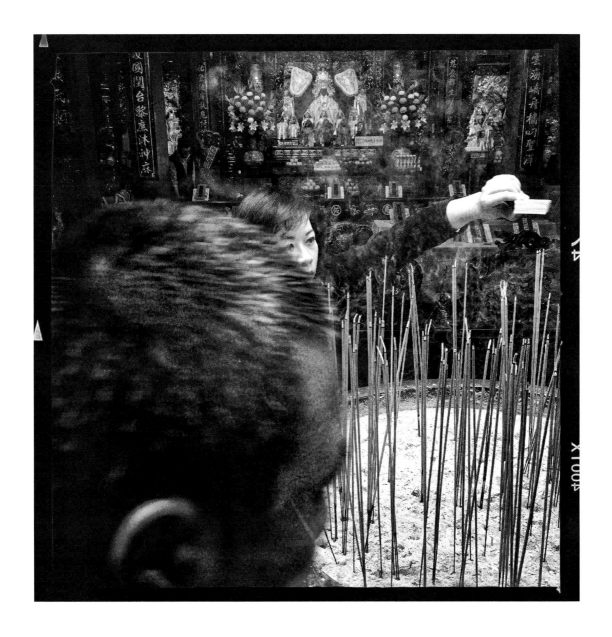

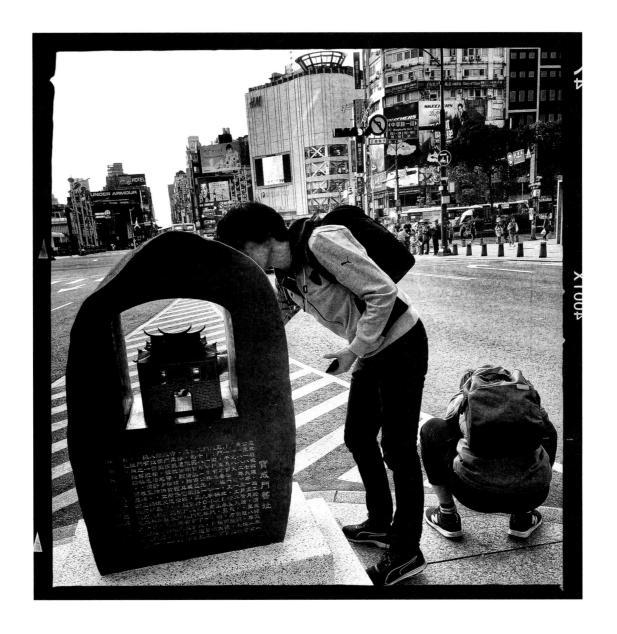

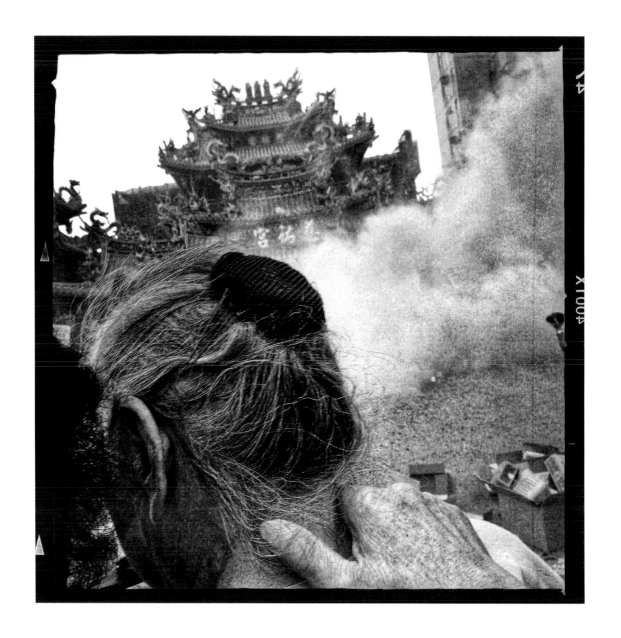

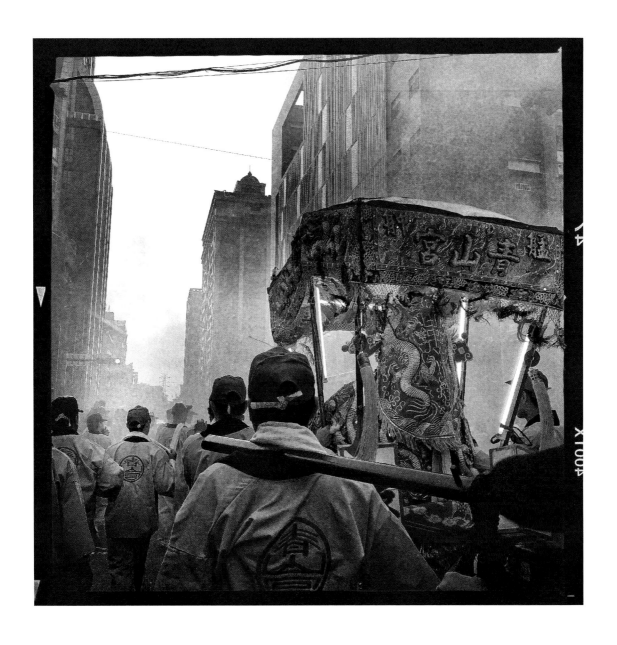

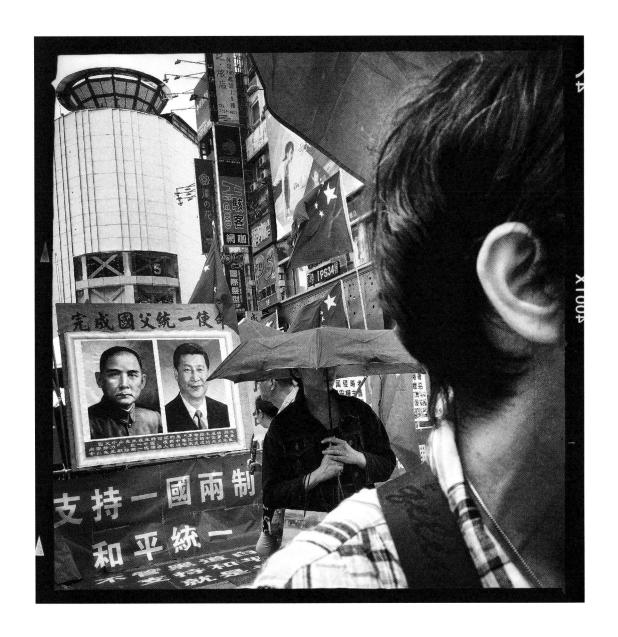

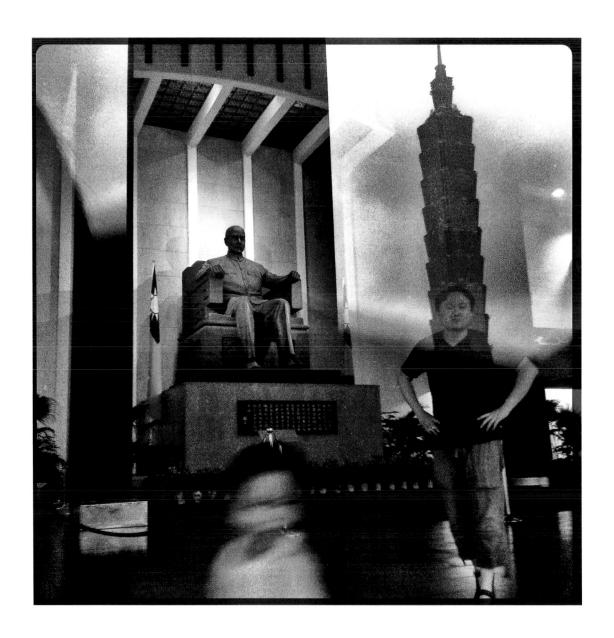

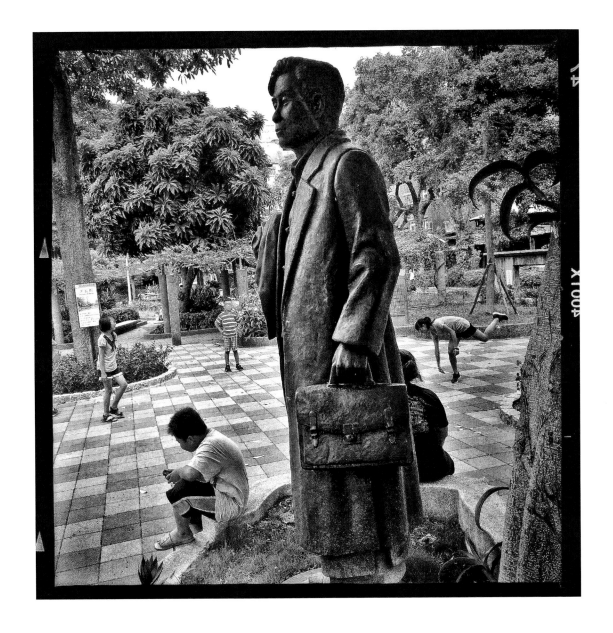

45

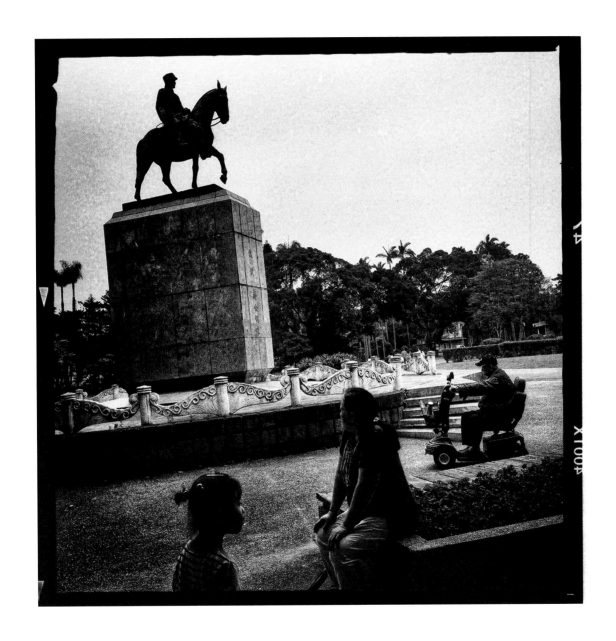

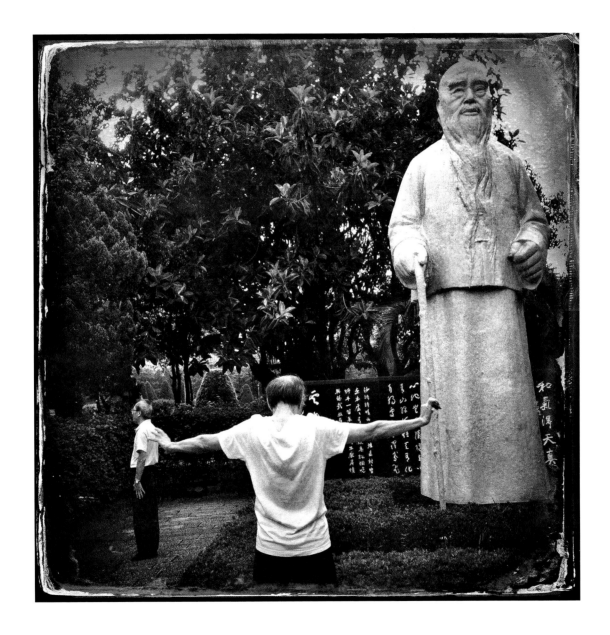

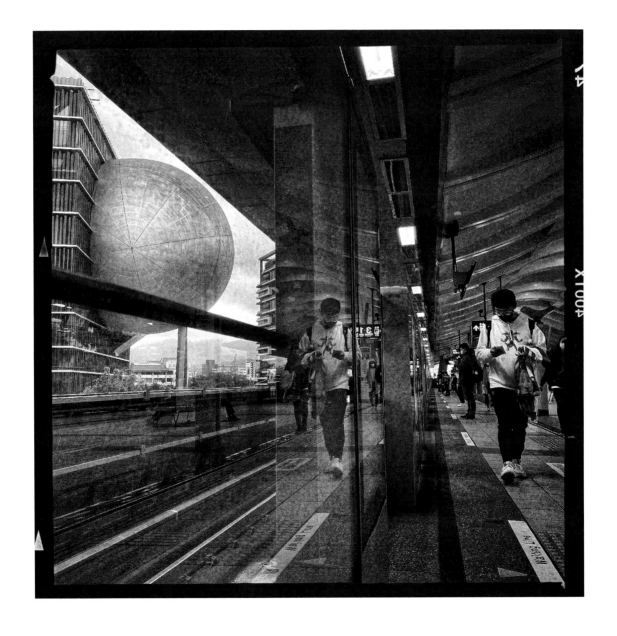

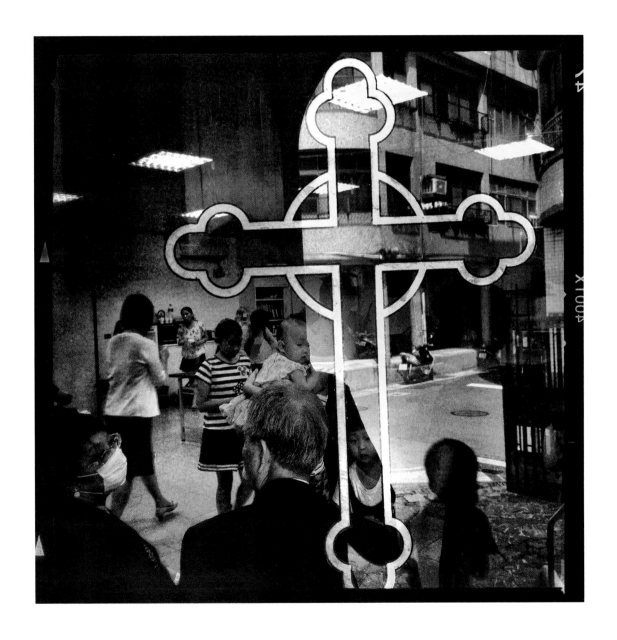

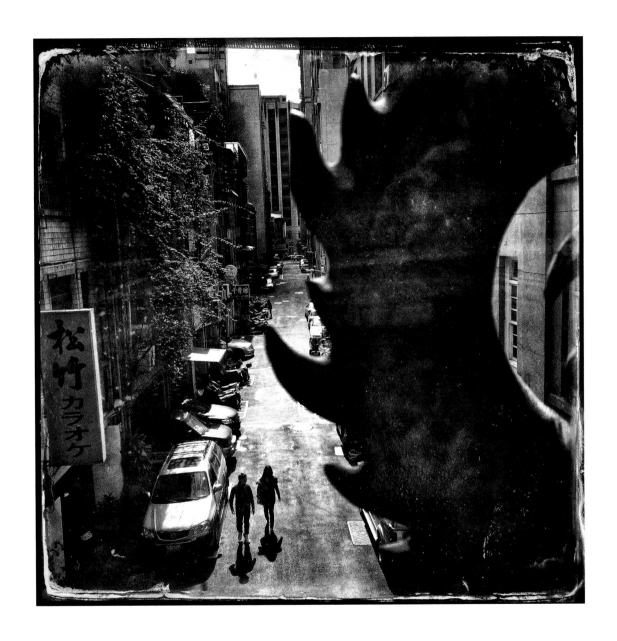

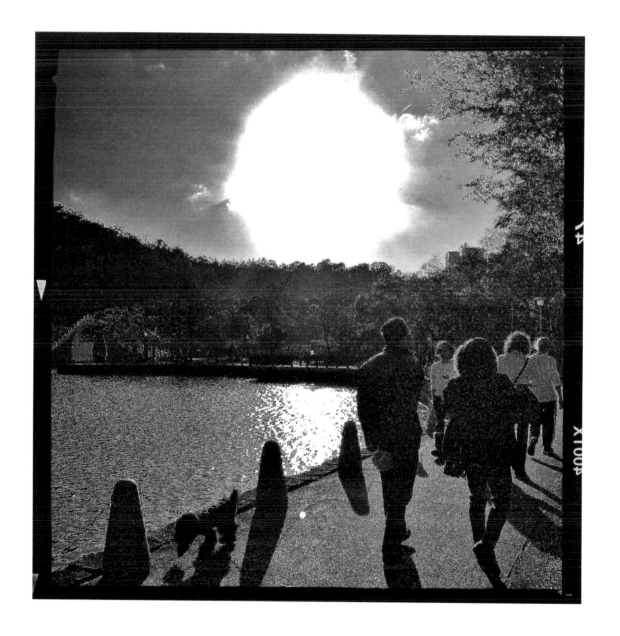

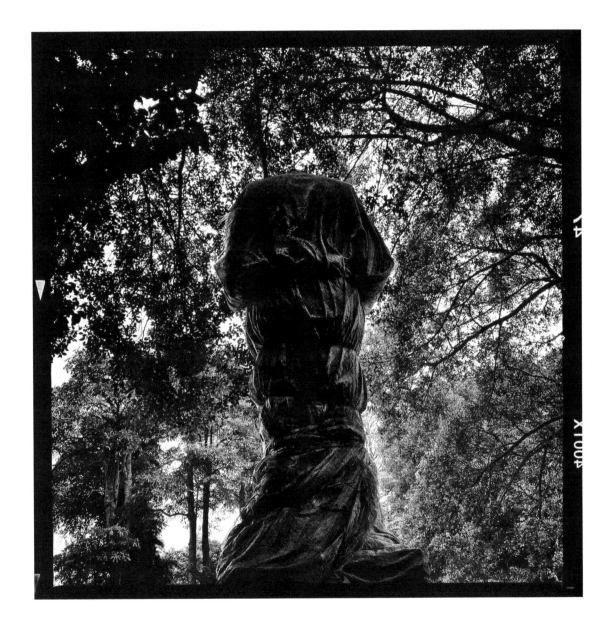

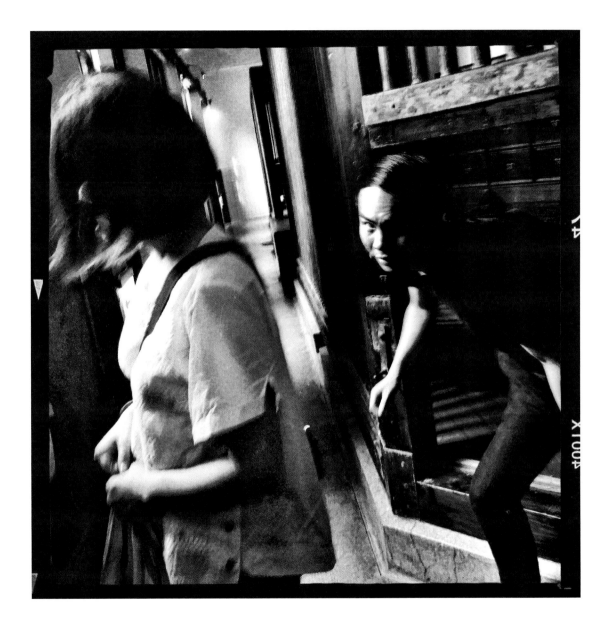

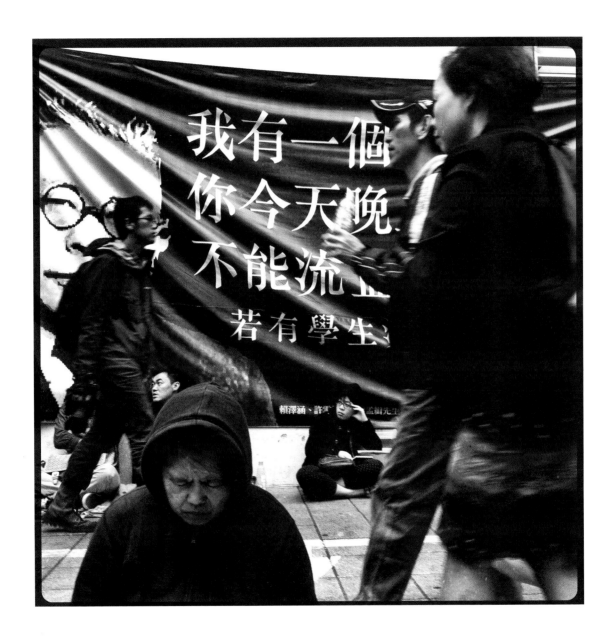

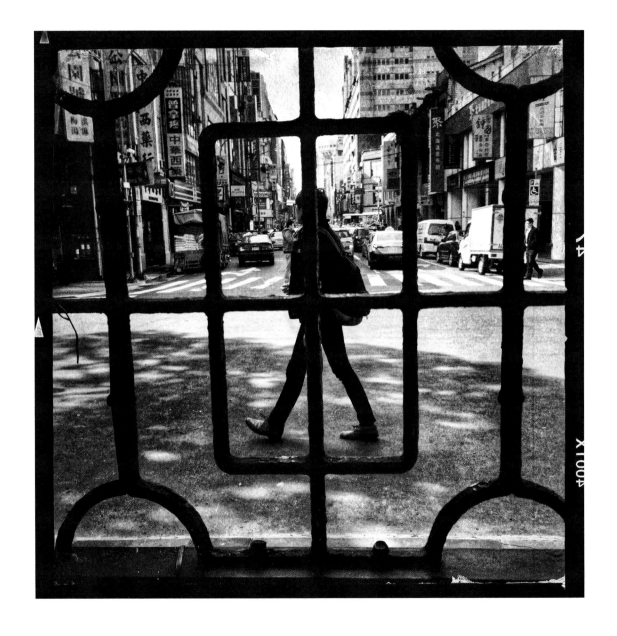

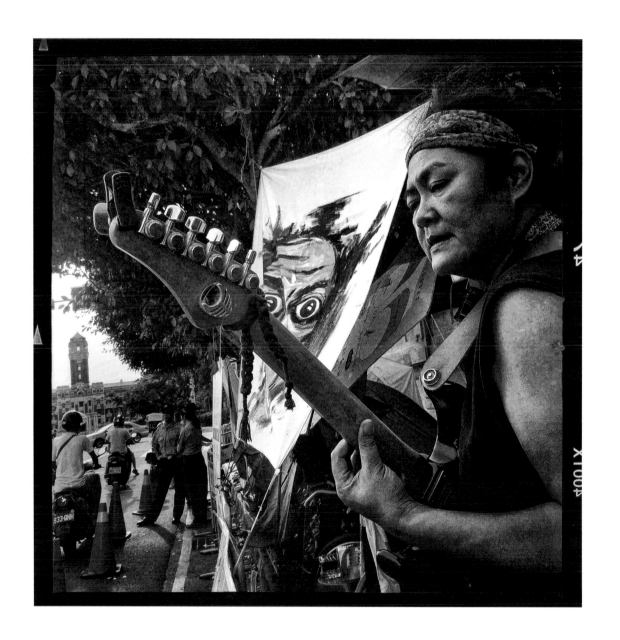

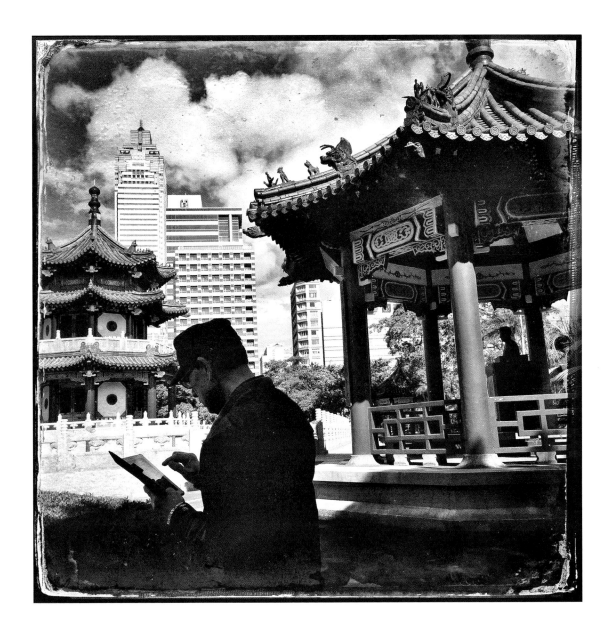

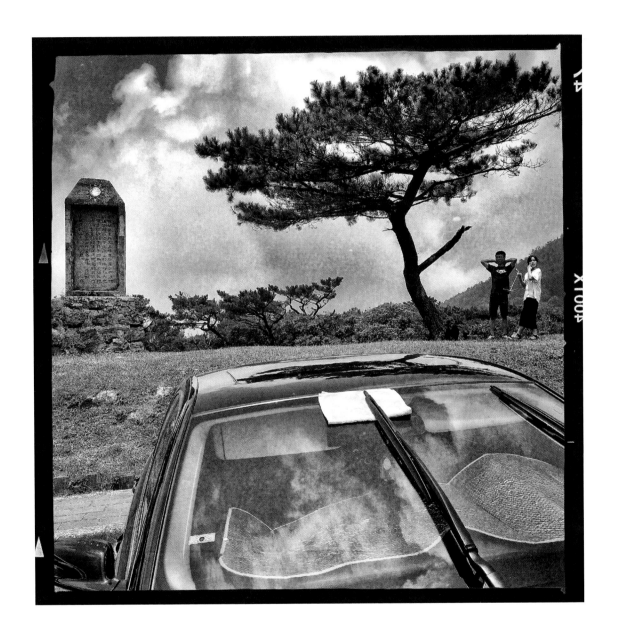

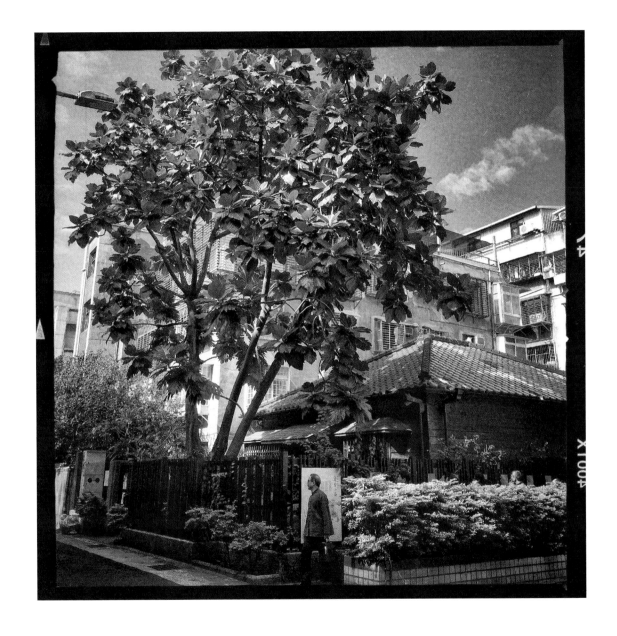

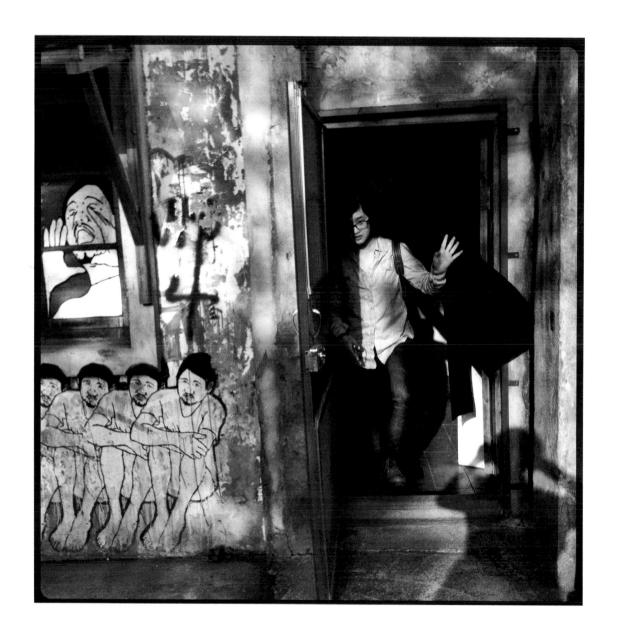

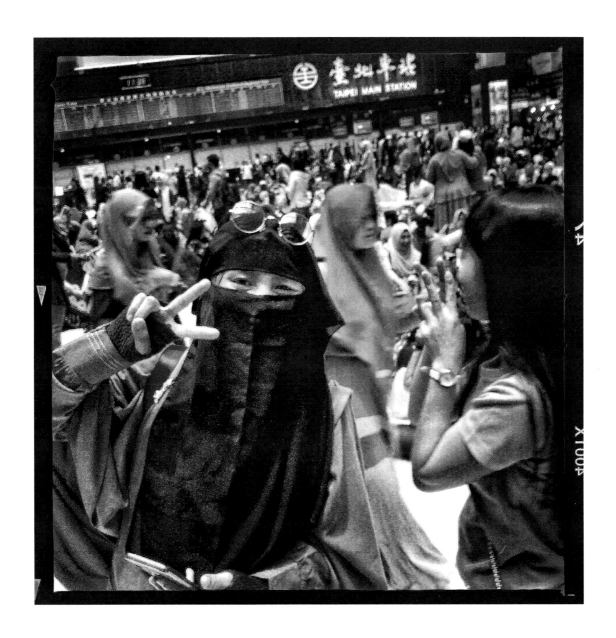

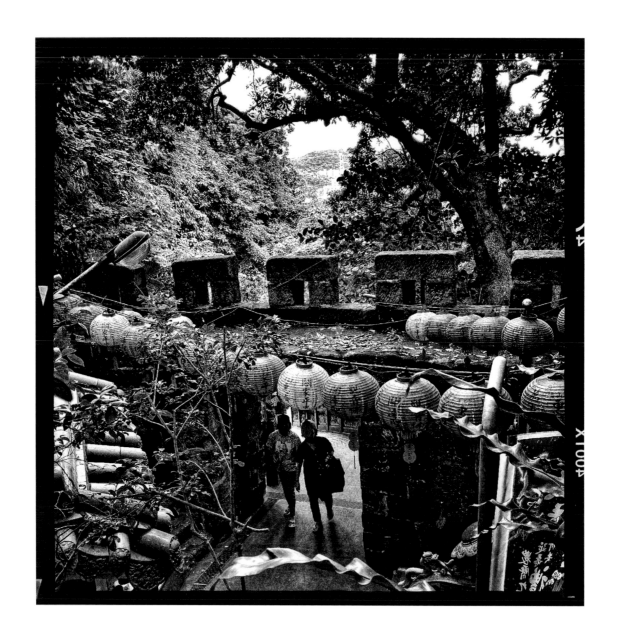

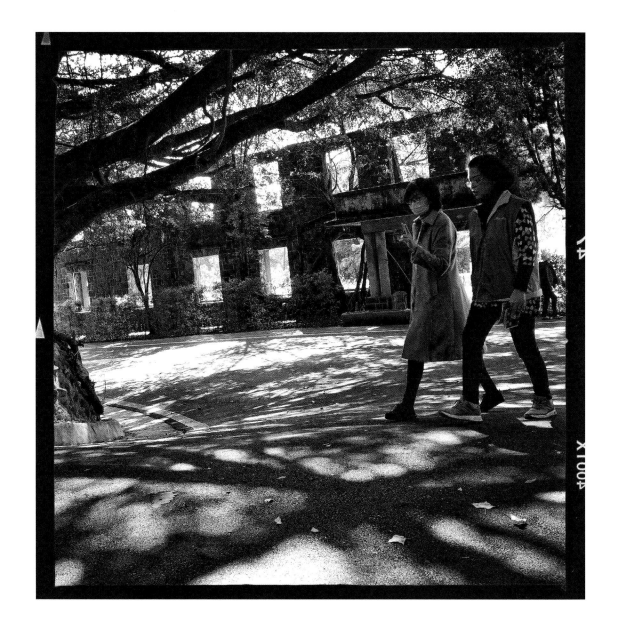

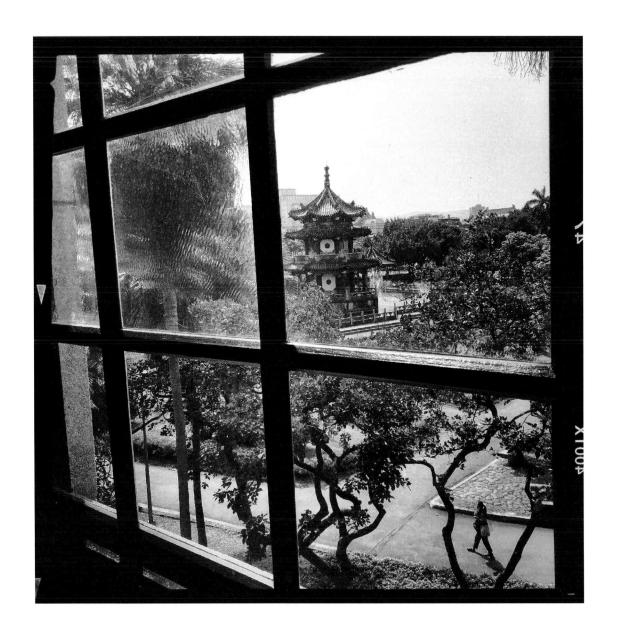

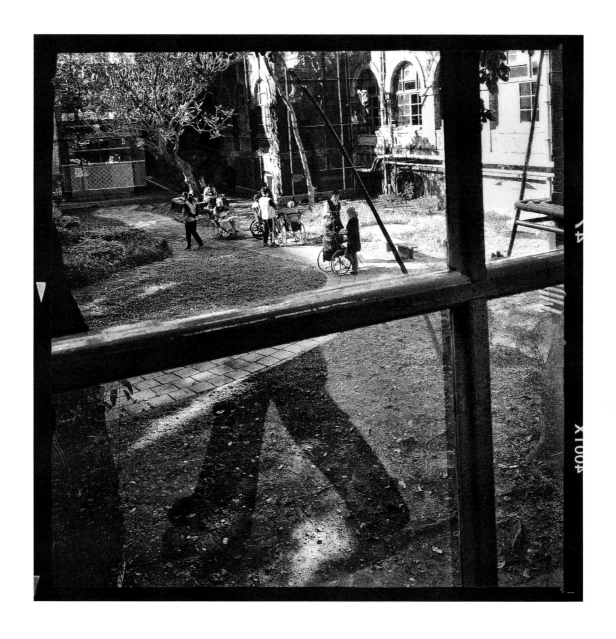

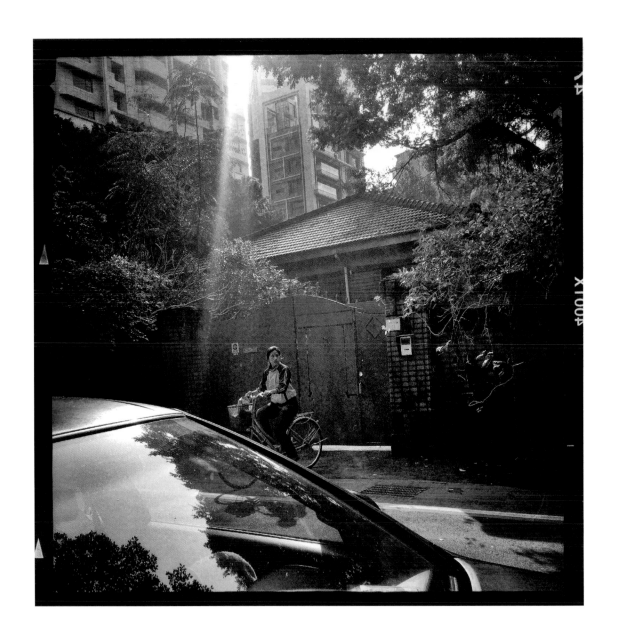

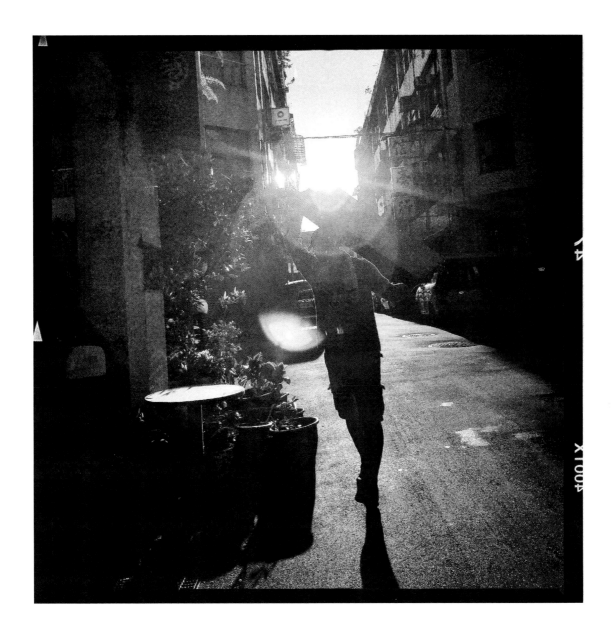

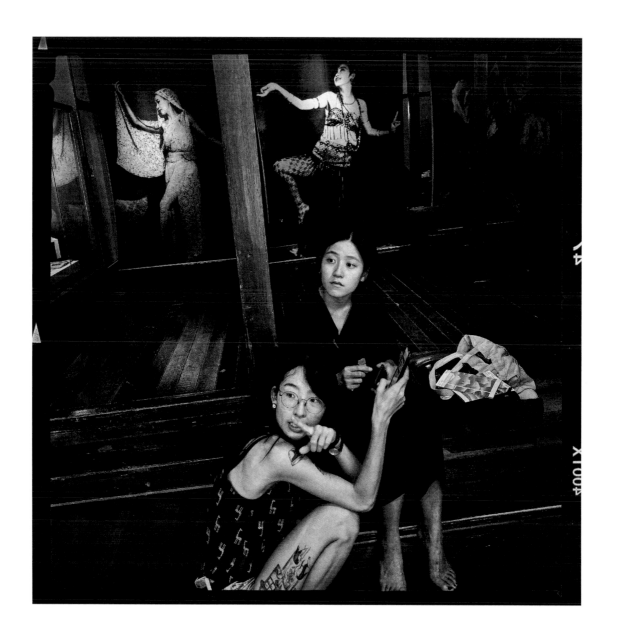

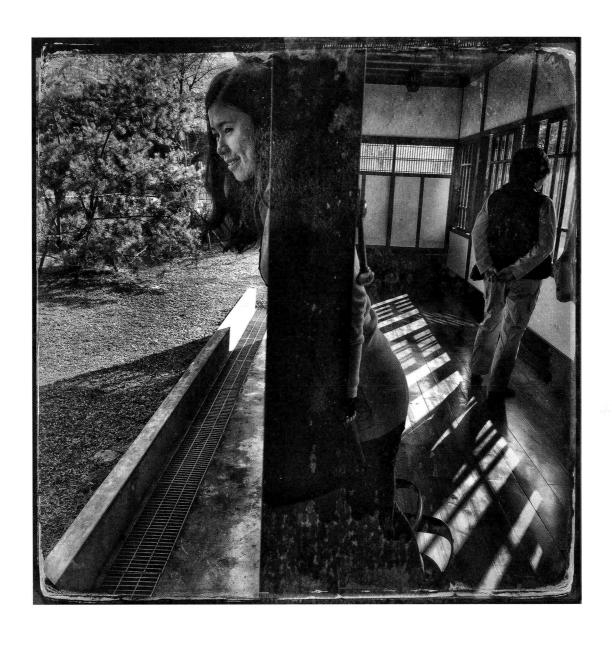

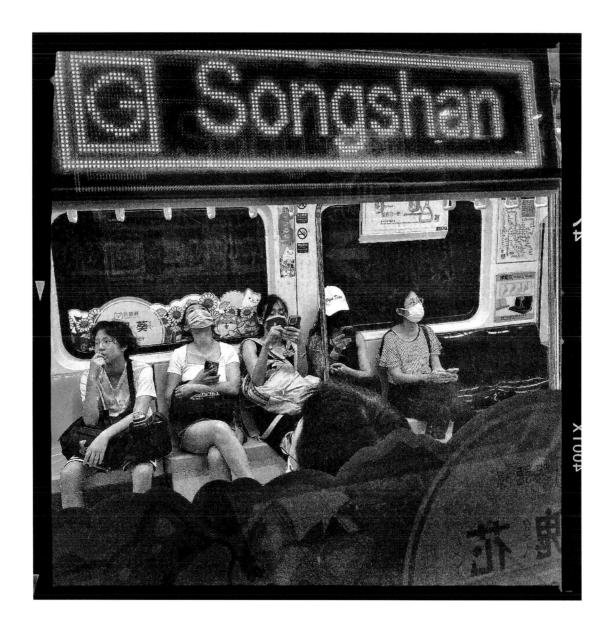

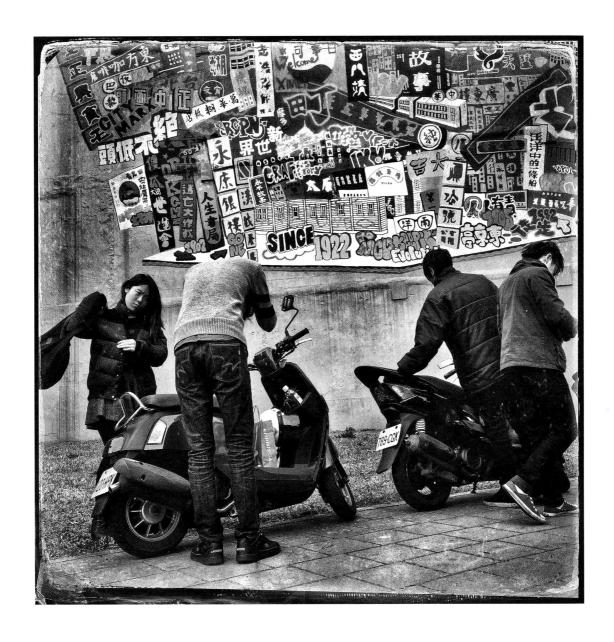

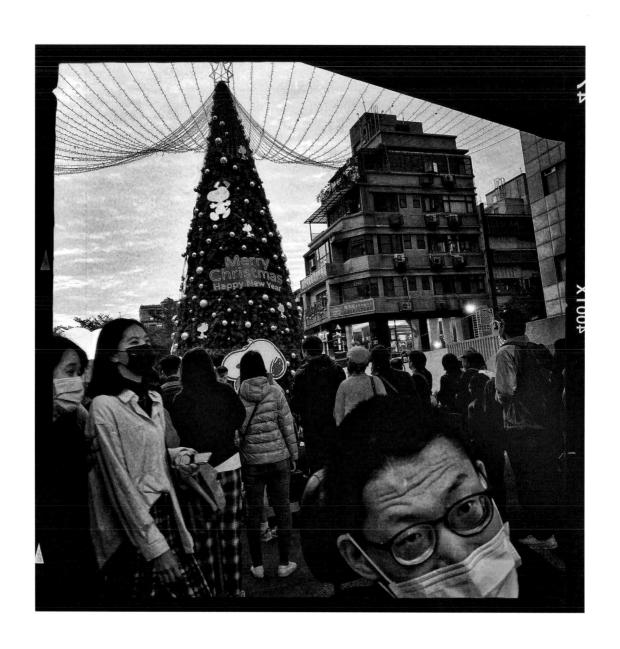

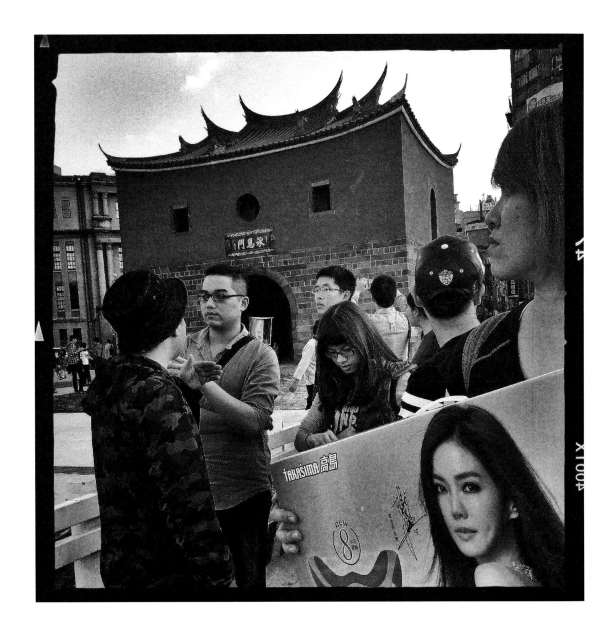

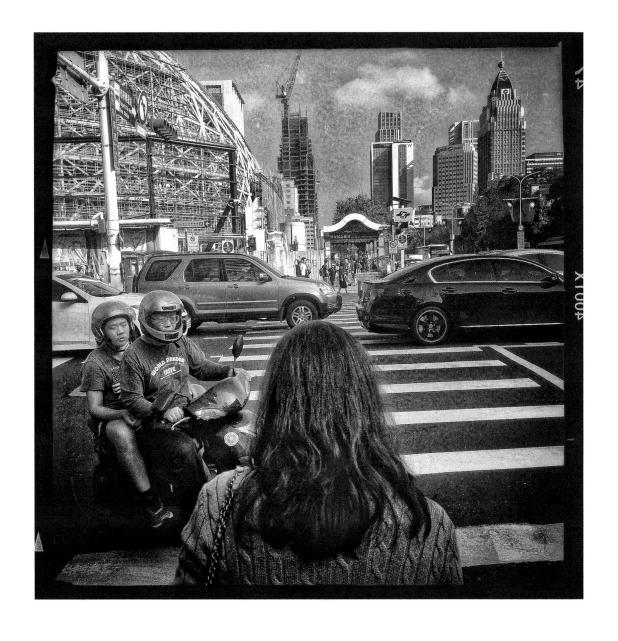

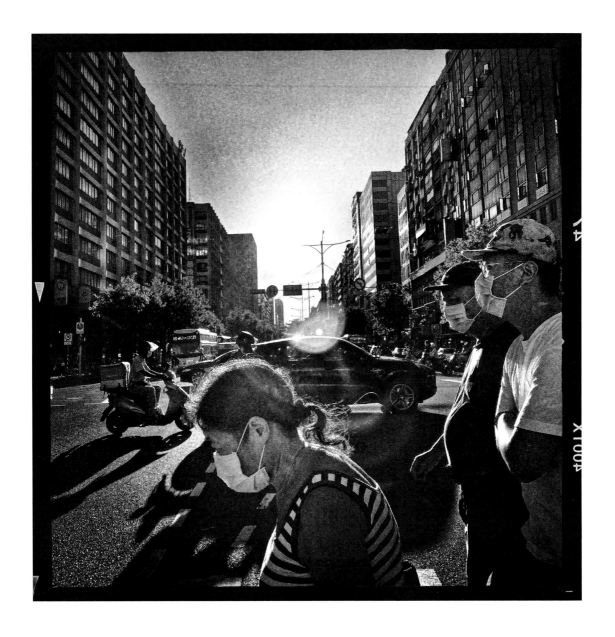

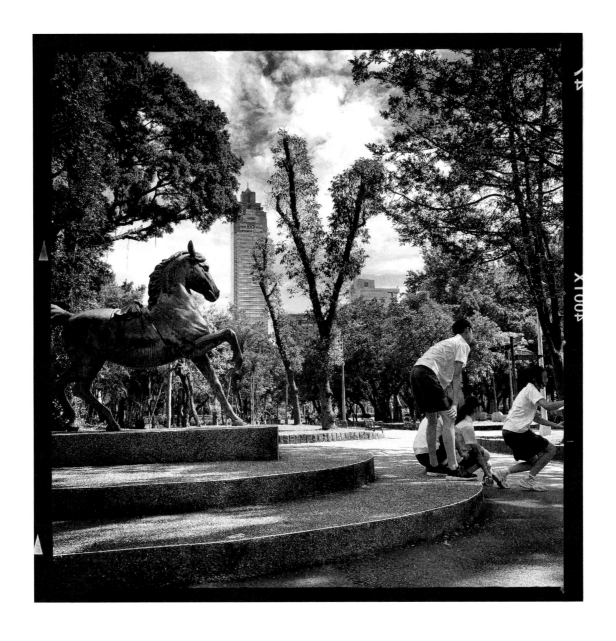

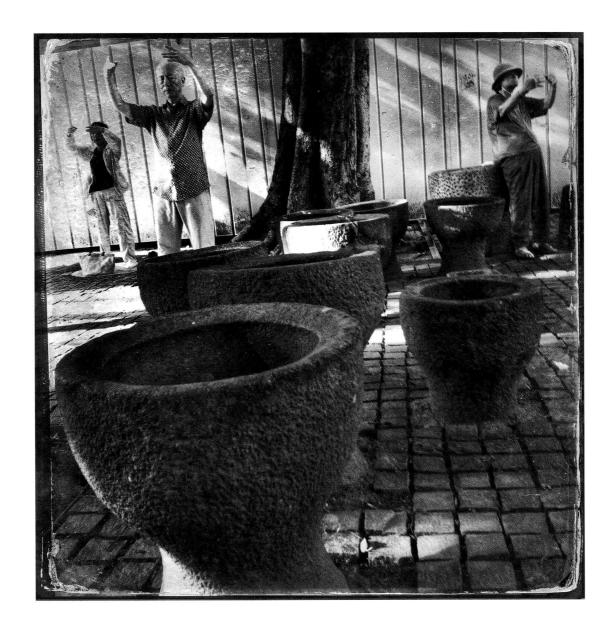

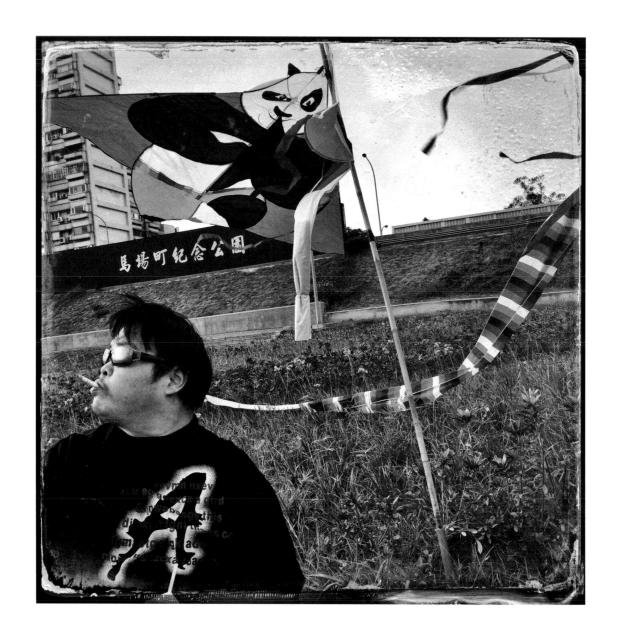

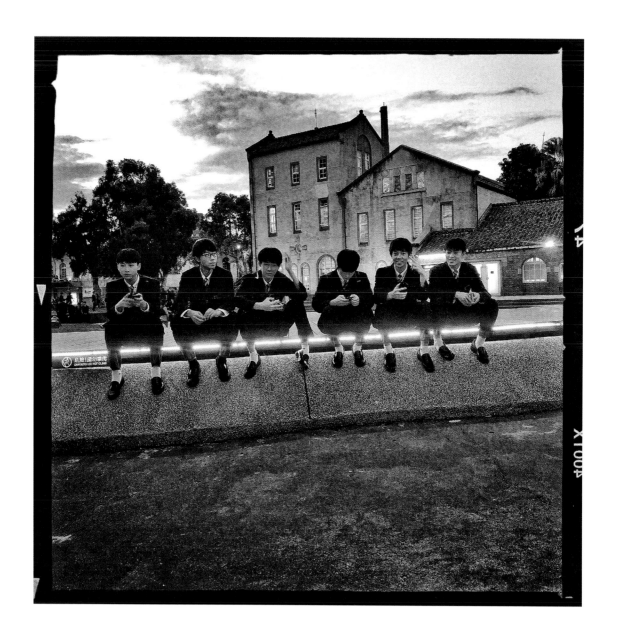

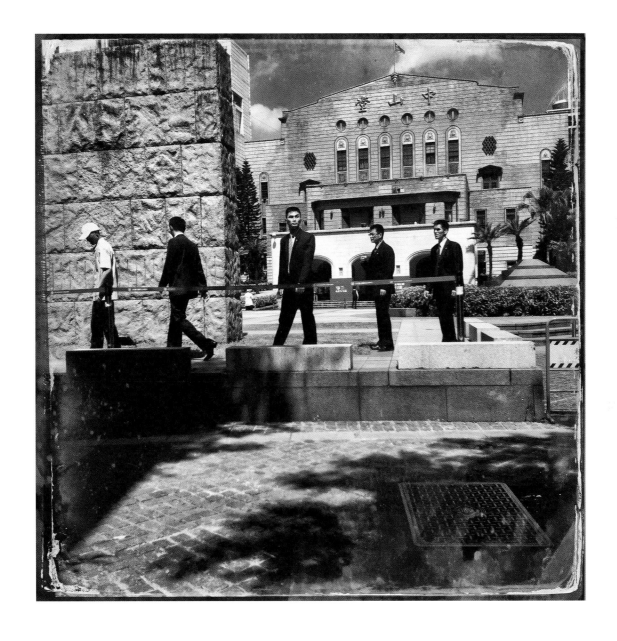

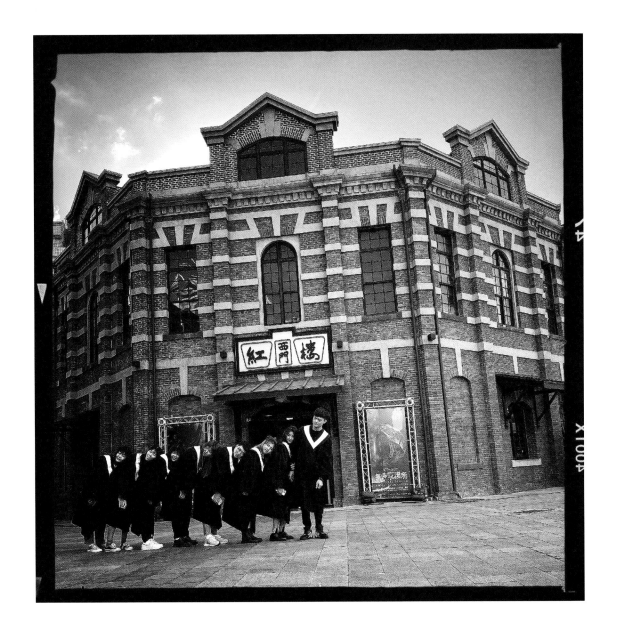

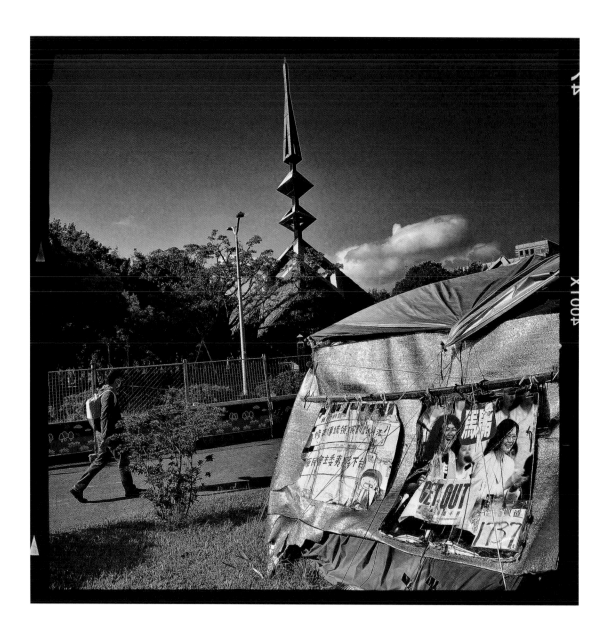

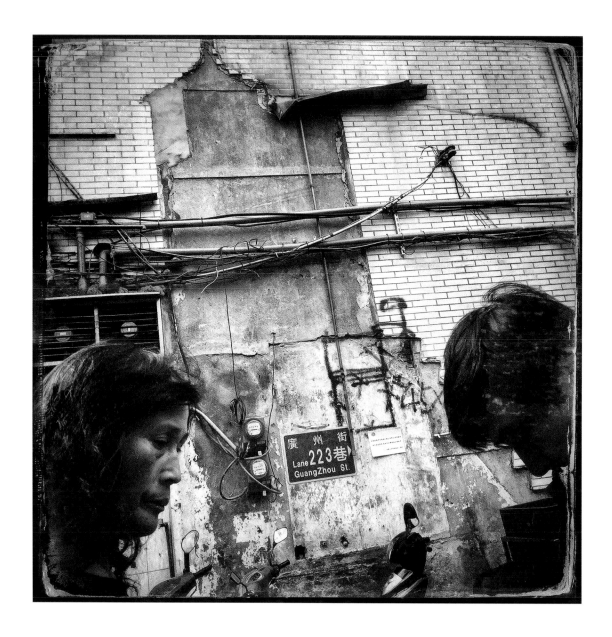

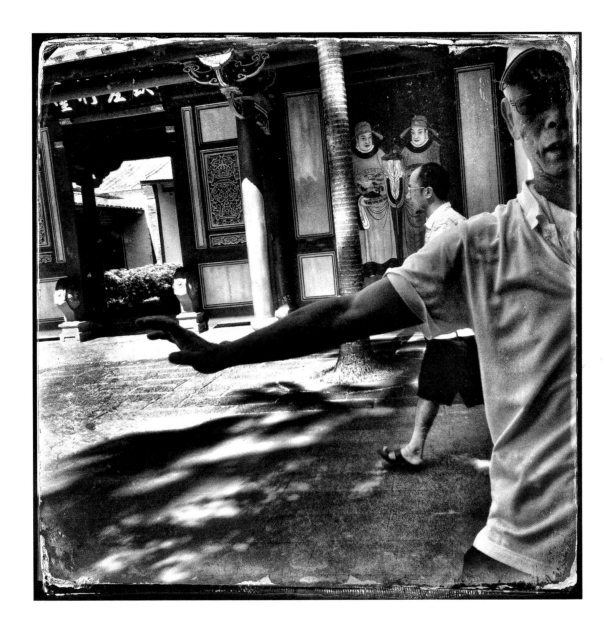

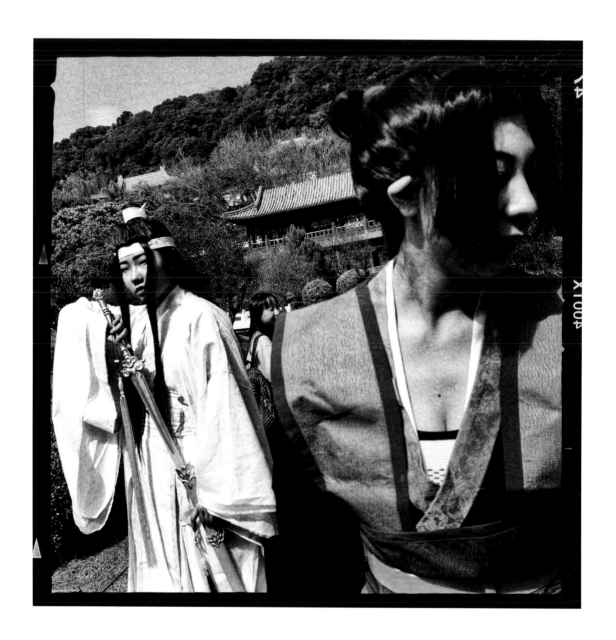

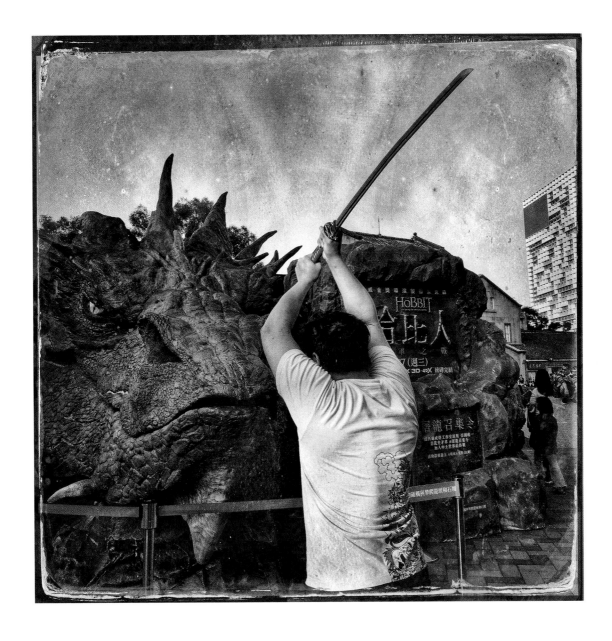

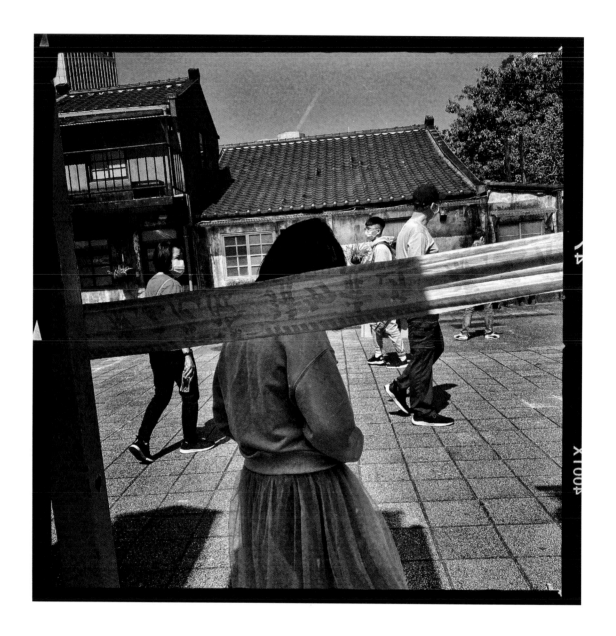

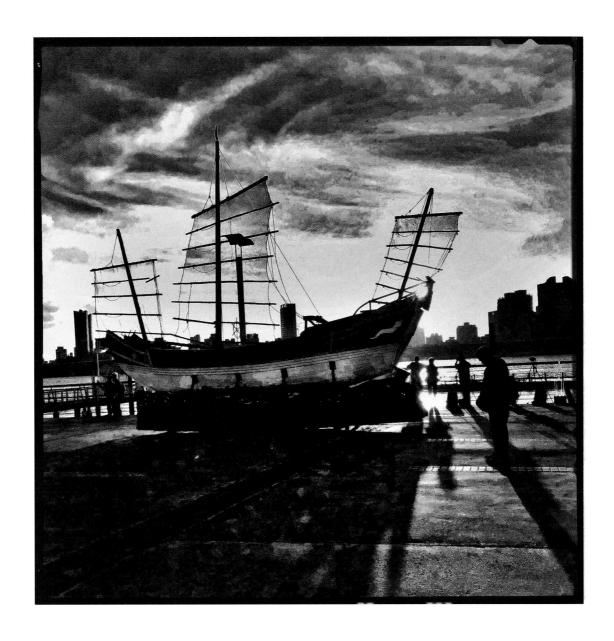

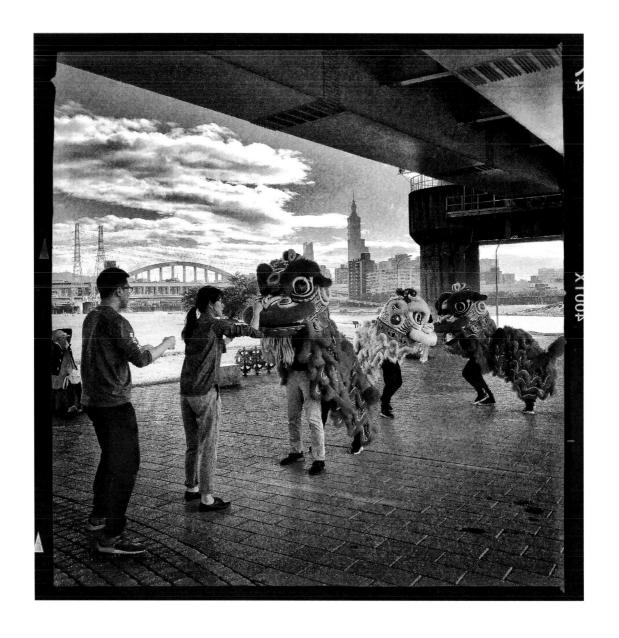

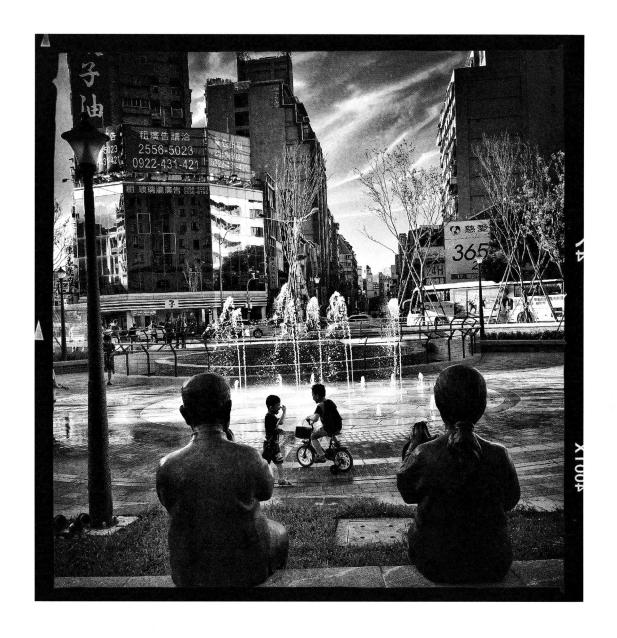

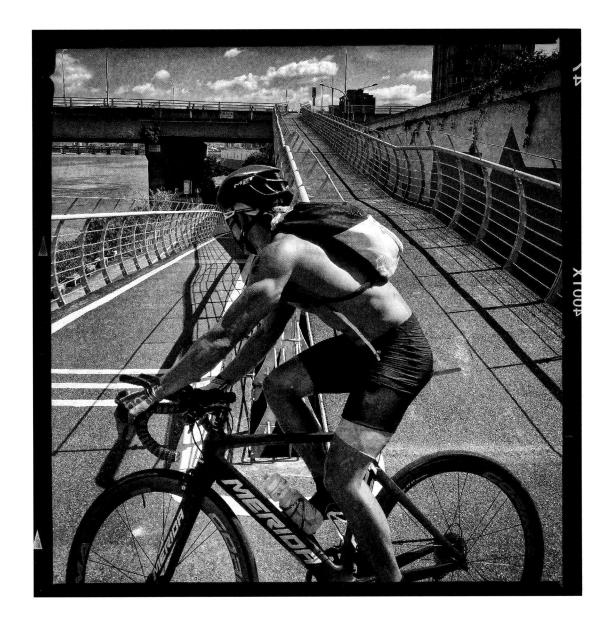

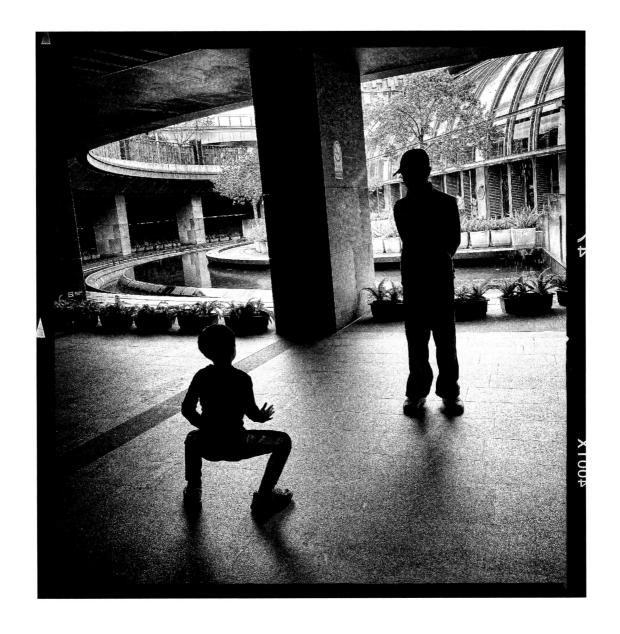

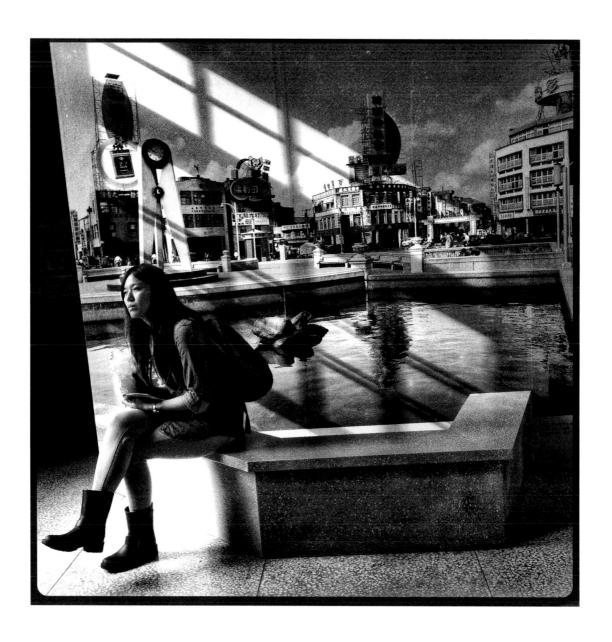

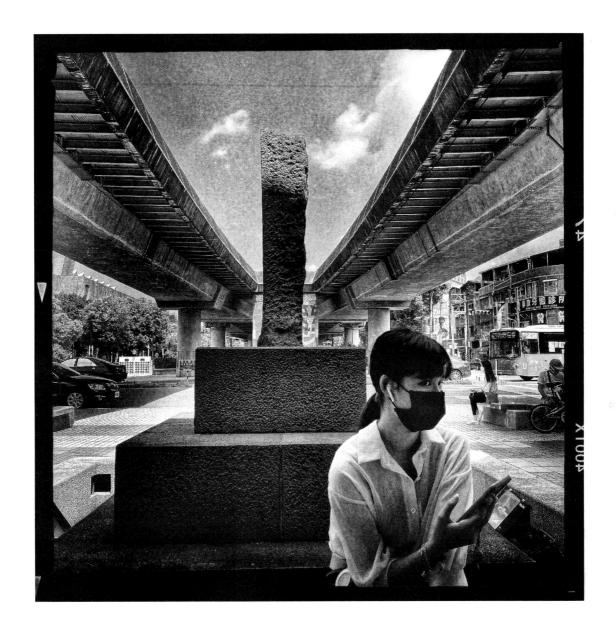

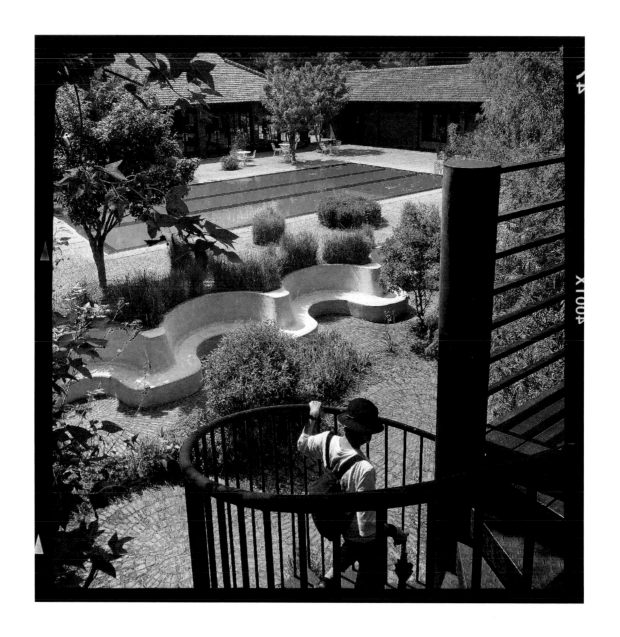

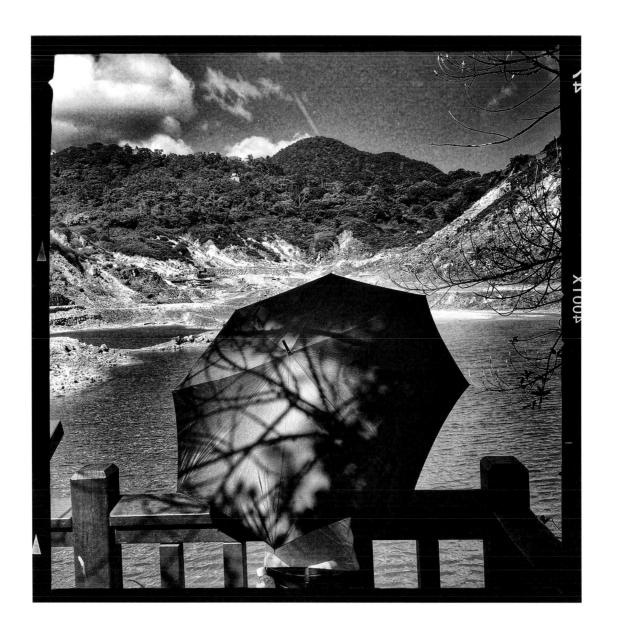

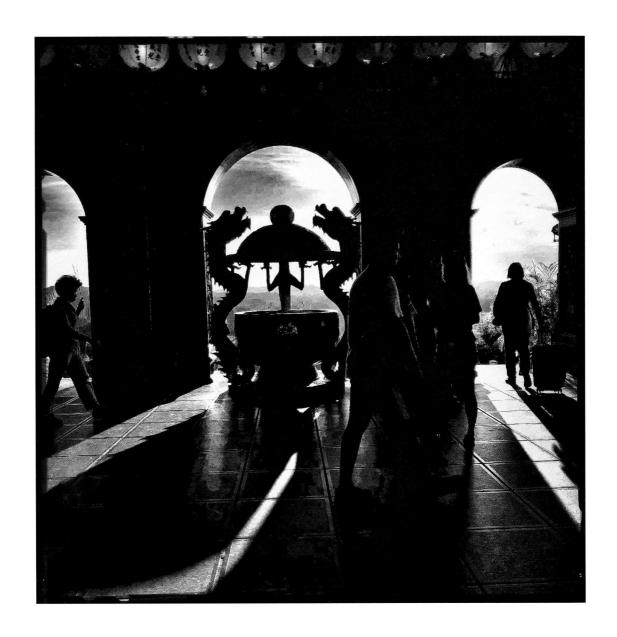

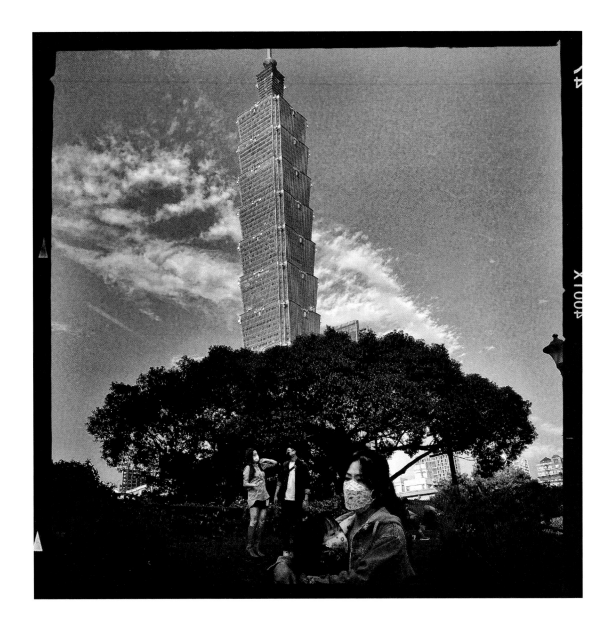

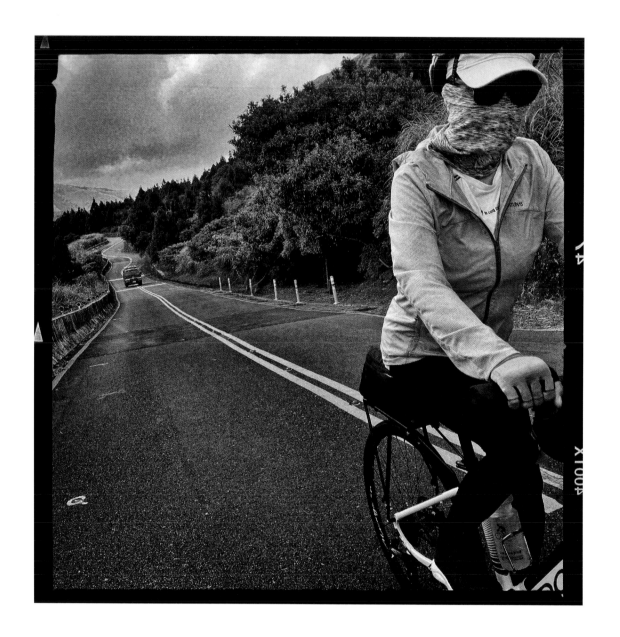

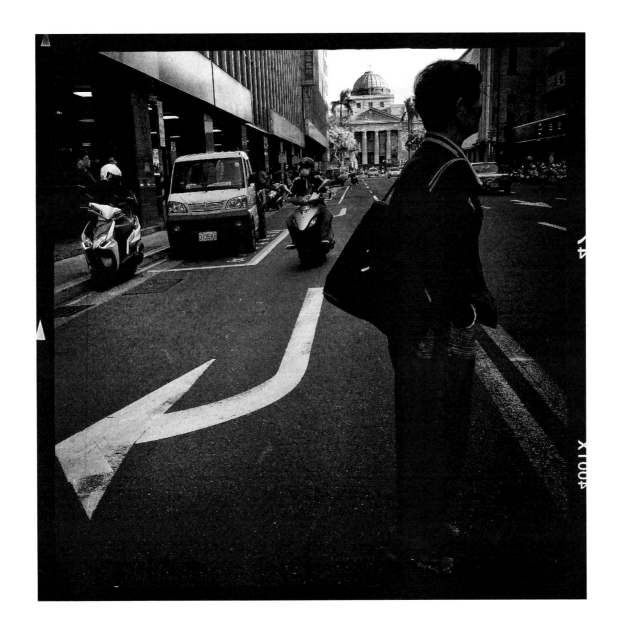

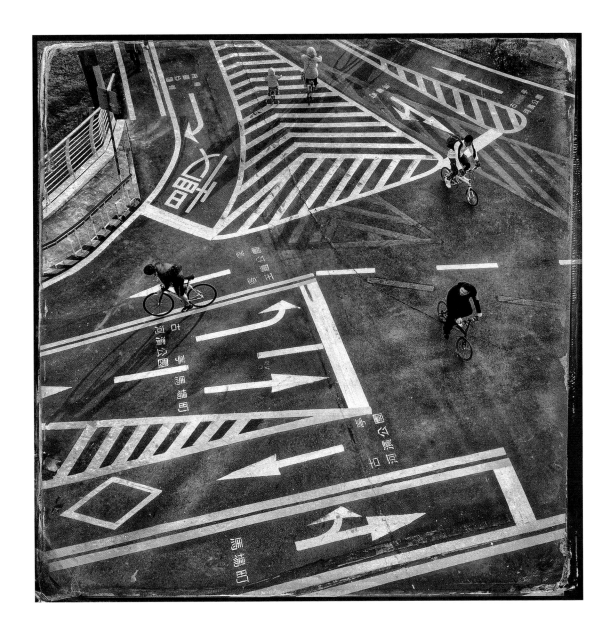

無意識。無深度。無左右　　　Unconscious. Depthless. No left, no right.

K 在城市迷走　　　K aimlessly meanders through the city.

原住民。後殖民。新住民　　　Indigenous. Postcolonial. Immigrant.

物種如星座布列我們的島　　　The myriad species, dotting our island like constellations in the sky.

有事件。偶中斷。轉瞬無常　　　Things happen. Sometimes they end. Impermanence.

昨日山河在　　　The old world is here, from yesterday.

今日街路遊蕩　　　As people wander the streets, today.

明日那些記得不記得的　　　Things remembered, and things forgotten, tomorrow.

說故事的人照亮那懷舊的未來　　　While storytellers illuminate a nostalgic future.

F 跟 B 說了什麼　　　What did F say to B?

羅伯‧法蘭克或華特‧班雅明　　　Robert Frank, or Walter Benjamin.

劉銘傳或蔣萬安　　　Liu Mingchuan, or Chiang Wan'an.

北門或西門　　　North Gate, or West Gate.

在或此曾在　　　Is here, or was here.

後來的地景複製先來的　　　Later landscapes copy those that came before.

盜光者。模仿者。日間夢遊人　　　The Light Thief. The Mimic. People sleepwalking at midday.

K 忘了未來他們在不在　　　K can't remember if they'll be there in the future.

我們回望那回眸看我們的靈光　　　As we gaze back at the aura, gazing back at us.

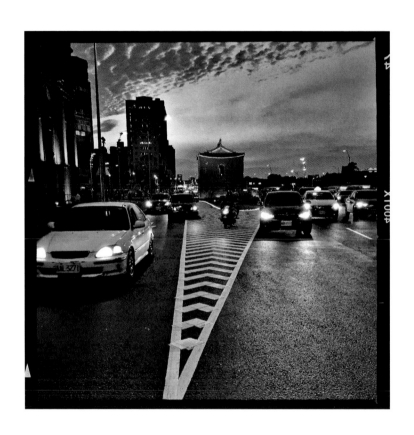

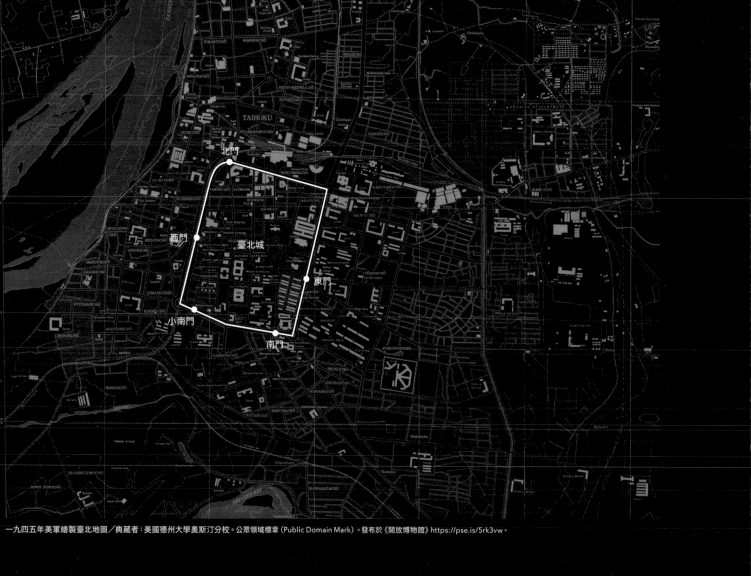

北門

西門

臺北城

東門

小南門

南門

一九四五年美軍繪製臺北地圖／典藏者：美國德州大學奧斯汀分校。公眾領域標章（Public Domain Mark）。發布於《開放博物館》https://pse.is/5rk3vw。

想像《臺北道》及其他

林國彰

關於臺北

臺北。既近實遠。你我常遊的城市。一座歷史與地理患了健忘症的城市。沿淡水河上行。一艋二稻三城內。一七〇九年艋舺開墾。一八五一年大稻埕建街屋。一八八四年臺北城竣工。這三地相鄰的聚落。組成三市街。稱為臺北。

臺北城。今日看不見城。看見的是江山易代之際。後殖民者拆毀城牆。顛覆地景。錯置街道。原本清代的街名。日治的日式路名。與光復後民國以大陸城市命名的街路。三方疊層轉移。改變了臺北過去的街道與風土。也改變了我們認知的地景與空間記憶。

清代臺北城牆早夷平為路。成為今天的忠孝西路。中華路。愛國西路與中山南路。這四條道路圍起的區域。就是一八八四年的臺北城原址。一八九五年日本攻占臺北。一九〇四年拆城牆。只剩北門尚存原貌。西門消失。其他三座城門。經改造為中國北方宮殿式城樓。建築原貌磨滅。偽地景製造偽歷史。偽歷史陷真實於不義。

今日拍攝臺北地景現貌。紀實一個歷史與地理的交界處。一個時間與空間的接觸帶。觀測那時那地那事。天地人與街路更迭。不確定的場景。不時檢視差異。一再重複探訪。

想像臺北大湖。昨日蠻煙瘴雨。山川蒼茫。

想像臺北盆地。城不設防。沒有了城牆的街路。

想像臺北道。凱達格蘭族來過。葡萄牙來過。西班牙來過。荷蘭來過。鄭氏王朝來過。清朝來過。臺灣民主國來過。日本來過。民國來過。

關於道

道。是一個人走到十字路口停下來。觀察。思考。抉擇。

關於其他

手機是移動城堡。是虛擬載體。是網路平台臺。上臉書。Twitter。Instagram。發 emails 與 LINE。點指手機與攝影機。拍照撰文。掌中消息與世界互通有無。All in hand。所有景物盡在手機滑轉。All at once。手機攝影臺北道。過去不在。現在在。未來未來。All in Taipei。

Imagining "tai pei dao", and Other Thoughts

Lin Kuo-Chang

About "Taipei"

Taipei. So close, yet so far. The city across which we regularly wander. A city fraught with amnesia over its own history and geography. Travel up the Tamsui River. First came Monga, then Dadaocheng, and finally the walled city. In 1709, the first settlers founded Monga. In 1851, the first streets and homes were built in Dadaocheng. In 1884, the Taipei City Walls were completed. Three adjacent communities, comprising streets and alleyways of three districts. We call this Taipei.

The walls of Taipei. Today, the walls are no longer visible. But the vestiges of bygone days can still be seen. The post-colonialists demolished the city walls. Upended the landscape. Paved the streets. The original street names from the Qing Dynasty. The Japanese street names from the era under Japanese rule. And the streets named after cities in mainland China by the Republic of China in the wake of Taiwan's handover from Japan. Three eras of change, superimposed upon each other. Transforming Taipei's old streets and customs. And changing our perception of these landscapes, and memories of these spaces.

It was during the Qing Dynasty that Taipei's city walls were flattened to make way for roads. Where those walls stood, we now have Zhongxiao West Road. Zhonghua Road. Aiguo West Road, and Zhongshan South Road. The area enclosed by these four roads constitutes the original site of Taipei City in 1884. In 1895, Taipei fell to Japan. The Japanese then demolished the city walls in 1904. Only the North Gate retains its true original appearance. The West Gate disappeared entirely. The three other gates were each remodeled after gateway towers in a northern Chinese palace style. The original appearance of the gates was erased. Spurious landscapes make for spurious history. This spurious history enshrouds what is genuine under a veil of injustice.

Photographing the modern face of Taipei, as it exists today. Documenting the intersection of history and geography. A spatial and temporal contact zone. Observing different times, places, and events. Witnessing the myriad changes and evolution of the urban landscape, and everything in it. Uncertain situations. Examining contrasts. Seeking out and revisiting them, time and again.

Imagine the Great Lake of Taipei. Yesterday, it was hazy and rainy. A vast expanse of mountains and rivers.

Imagine the Taipei Basin. An undefended city. Streets where walls once stood.

Imagine the Dao of Taipei. The streets of Taipei. The Ketagalan were here. The Portuguese were here. The Spanish were here. The Dutch were here. Zheng He was here. The Qing Dynasty was here. The Republic of Formosa was here. The Japanese were here. The Republic of China was here.

About "Dao"

Dao. A path. A principle. A way of being. Someone reaches a fork in the road, and stops. Observes. Ponders. Chooses.

About "Other Thoughts"

Smartphones are mobile fortresses. They are doors to a virtual realm. Online platforms. Facebook. Twitter. Instagram. Send emails. Send text messages. A phone and a camera, at our fingertips. Take photos, write stories. A way to collaborate with the world from the palm of our hand. All in hand. The ability to swipe through all the world's scenery. All at once. Capturing photos of Taipei Dao with a phone. The past is not here. The now is here. The future holds the future. All in Taipei.

Dust of Angels

About the author

林國彰

一九五一生於臺灣嘉義。前《中國時報》資深攝影記者。現為自由攝影工作者。

七〇年代受報導攝影啟蒙，自學攝影。認同攝影信念：以看見、紀錄、幫助六字，關懷人的生活、生命與生存現況，鏡頭背景常聚焦社會風景與城市地景。以直觀、等待、抓拍、非虛構、辨差異、求多義，透過當下想像方式拍照。認為攝影是長期觀測，須不斷重回現場，重複按下快門，在快門一鬆一緊中體驗，攝影是自我救贖。

專題作品：

《悲歡樂生》、《被麻風烙印的小孩》、《日間夢遊》、《過華盛頓州》、《貴州屯堡人》、《閩南遊觀二三》、《客遇 1995》、《在山這邊》、《臺北道》。

獎項：

二〇〇五年〈十八年來第一班〉獲行政院新聞局金鼎獎雜誌類最佳攝影獎。

二〇〇四年《被麻風烙印的小孩》獲韓國東江國際攝影節最佳外國攝影家大獎。

一九八七年〈中式速食〉獲 WPP 荷蘭世界新聞攝影比賽日常生活類金眼獎。

About the author

Lin Kuo-Chang

Born in 1951 in Chiayi, Taiwan. Former Senior Photojournalist for the *China Times*. Currently working as a freelance photographer.

In the 1970s, inspired by photojournalism, Lin began studying photography on his own. The principles for photography are to *see*, *document*, and *help*. As a photojournalist, these actions form the basis for caring about people's lifestyles, lives, and living conditions. Lin often focuses his lens on social settings and urban landscapes, using his imagination in the moment to capture images through intuition, waiting, and candid shots which result in organic, non-contrived photographs that perceive differences and highlight diverse meanings. In Lin's eyes, photography is a long-term observational pursuit in which the artist must continually return to a scene and snap the shutter again and again. In this process of opening and closing the shutter, one can experience photography as a path to redemption.

Special Works:
 "Outside the World", "Children Branded by Leprosy", "Daytime Sleepwalking", "Crossing Washington State", "The Tunbao People of Guizhou", "Southern Fujian Travelogue 23", "Hakka Encounters 1995", "Hakka: Hills, Homes, and Heritage", "tai pei dao".

Honors and Awards:
2005 "The First Class in Eighteen Years", Golden Tripod Award for Best Photography, Government Information Office, Executive Yuan.
2004 "Children Branded by Leprosy", Best Foreign Artist, DongGang International Photo Festival (DIPF), South Korea.
1987 "Chinese Fast Food", Golden Eye Award, Daily Life Category, World Press Photo Contest, Netherlands.

tone 047

臺北道 tai pei dao
2014–2023

林國彰
Lin Kuo-Chang

裝幀設計	林佳瑩	Designer	Lin Chia-Yin
責任編輯	林怡君	Editor	Lin Yi-Chun
英文翻譯	Brian Borse	English Translator	Brian Borse
中文校對	金文蕙		

出版　　大塊文化出版股份有限公司
105022 台北市南京東路四段 25 號 11 樓
www.locuspublishing.com
Tel: (02)8712-3898 Fax:(02)8712-3897
讀者服務專線：0800-006689
service@locuspublishing.com

印務統籌　　大製造股份有限公司

台灣地區總經銷　　大和書報圖書股份有限公司
248020 新北市新莊區五工五路 2 號
Tel: (02)8990-2588 Fax: (02)2290-1658

法律顧問　　董安丹律師、顧慕堯律師

初版一刷　　2024 年 5 月

ISBN：978-626-7388-73-0
定價：新台幣 1000 元

tai pei dao
by Lin Kuo-Chang
© 2024 Lin Kuo-Chang / Locus Publishing Company

國家圖書館出版品預行編目 (CIP) 資料

臺北道 / 林國彰作 . -- 初版 . -- 臺北市：
大塊文化出版股份有限公司, 2024.05
172 面；24x24 公分 . --（tone；47）
ISBN 978-626-7388-73-0（精裝）

1.CST: 攝影集

958.33　　　　　　　　　　113003189

臺北手簡

—— 不確定《臺北道》的多重面向

林國彰

鷹飛過城市上空。雲在呼愁。渾沌在世界中心呼喊。那時天地無明。（P005 凱達格蘭大道博愛特區 2018）

法國巴黎有凱旋門。臺灣臺北有北門。臺北市長打造北門為國門。擴大為北門廣場。北門嚴疆鎖鑰。保留不同朝代的記憶。臺北城清代最後一座城。城牆拆了。唯北門原貌屹立不移。歷經清代日治民國。歷史見證一百三十三年。國家一級古蹟。曾經輝煌今遺老。北門插過競選旗幟。扮裝慶典招牌。棲身忠孝高架橋下當路人甲。柯P新官上任一把火。二〇一六年拆高架橋。二〇一七年整合臺北郵局鐵道部等為北門廣場。像是人的生老病後殘軀。柯醫生一上任市長就急診。今日重生。這天閏六月十六。立秋。臺北氣溫飆高三十八點五度。立秋不見秋涼。入晚靜觀淡水河落日。北門逆光仰天長嘯。忽見城樓窗洞。綻放一輪光耀。如龍吐珠。是老靈魂還魂嗎。（P007 忠孝西路北門 2017）

腦筋空空的時候想什麼。失業的時候逛公園茫然。失戀的時候坐長椅悲傷。失神的時候看看樹就好。池邊種樹。樹環繞著池。樹幹長成圈。圈圈圈住橋。橋上有人。人看魚。錦魚。烏龜。奇石。麻雀。烏鴉。空氣。水波。樹影間推打太極拳。推手你來我往。等待時機。樹邊有人唱。賣藝人走唱臺灣歌謠。風微微。風微微。孤單悶悶在池邊。月斜西。月斜西。真情思君君毋知。是周添旺作詞的孤戀花。這時候要唱這樣的歌。（P009 衡陽路二二八和平公園拱橋 2015）

看見北門廣場。那男女結伴前行。手指去路。去路我們早已忘記。陰陽越界。他們穿過兩棵樹。前方荒煙蔓草。殘磚斷垣。地圖說地面上原是清代臺北機器局。專製槍砲與鐵路器械。百年後廣場

空蕩。地面下捷運路網穿梭不息。鏗鏘兵器成了化石展示品。史載臺灣巡撫劉銘傳建臺北機器局。推動臺灣洋務運動。日人據臺接收。改臺北兵器修理所。砲兵工廠。鐵道部臺北工場。臺鐵宿舍。噫。機器最堅強。繁華盛極一時。最堅強的。最終去路塵土飛揚。（P010 塔城街清代臺北機器局遺構 2015）

圓山別莊在臺北故事館。基隆河孤獨作伴。比鄰北美館。我們仨呼喚朋友來看。昨日布列松在中國。今日黃華成未完成。一個人的大臺北畫派。時朔五月初一。日環食追逐者群聚廣場。逆光直視火球。直到月亮遮蔽了太陽。天狗蝕日黃金戒。這天臺北日偏食。北美館熱浪騰雲。館前展一個多重真實的膜。透過偏光片多重疊加。壓克力玻璃浮現了小孩殘影。映照似存在似不存在的幻相。左岸圓山別莊。一九一三年建。日治時大稻埕茶商陳朝駿仿英國都鐸式建築。曾經立法院長黃國書宅邸。後美術家聯誼中心。王少濤記圓山陳氏舊樓作詩日。浮雲富貴平常事。安兮平生不怨貪。來別莊。來火燒雲。直燒到童話故事裡的城堡。（P011 中山北路臺北故事館 2020）

我們跨越館前路。行囊滿載。載走的可是都市塵勞。上班族不可承重之塵。館前路非管錢之路。可這條路銀行商家金庫多。鈔票淹腳。路盡頭臺灣博物館。中央聳立巴洛克式圓頂。直面歐洲文藝復興風尚。遠近。透視。丁字路。單行道。博物館原與臺北車站對望。前身是日治一八九九年肇始的臺灣總督府博物館。之前是清代臺北大天后宮。官定媽祖廟。為紀念臺灣總督兒玉源太郎。拆了。宮廟身骨離散。城市變易無情。館前路前身日治表町通清代府後街。路名寫史。腳認同路。路認同土地。（P013 館前路臺灣博物館 2017）

八月巴黎的憂鬱。八月臺北烈日灼身。八月太陽直曬館前路。火燒路。路正當中一個女子橫走。無樹。無傘。無臉的人。她將出發或離開。去哪。十字對十字。日頭對女子。波特萊爾說每個人都有他的妄想。但她不知道要去哪。十字線這頭標示南北東西。單行道那頭直通臺北車站。左右兩排銀行金庫。管錢管地管吃食。城中慾望街。府後街。表通町。館前路。西出襄陽路。北望陽明山。左大廈原為日本勸業銀行一九二三年在臺支店。終戰後一九四六年改臺灣土地銀行。二○一○登錄古蹟設銀行行史館。以見證臺灣土地改革與金融發展的銀行史。今日她倩影橫越館前。黑透俏。高跟鞋達達的馬蹄。敲響鄭愁予美麗的錯誤。最美麗的風景是過客。遊蕩過後無常在。（*P015 館前路臺灣土地銀行行史館 2016*）

梁啟超一九一一年來臺北。站在東門街西望。初見一九○一年被日本拆毀城牆的東門。傾城似傾國。作臺北故城之詩。詩曰。清角追寒日又昏。井幹烽櫓了無痕。客心冷似秦時月。遙夜還臨景福門。詩說臺灣被清棄日降。景福門今非我有。閩粵客空惆悵。一九四九年國府遷臺。首都設臺北。梁氏已在北京入土安葬。景福門在臺北。一九六六年國府整修城門為北方宮殿式城樓。相對於北門素樸風貌。東門宏偉華麗。一座城門見證三個朝代的變遷。今日只能憑舊照片追憶原貌。東門現座落圓環樞紐。前臨凱達格蘭大道與總統府對視。四周分別為中山南路仁愛路信義路通衢大路。昔防禦要塞今交叉口地標物。鐵欄杆圍堵不可進出。人車多繞道折返。景在福在門常在。（*P017 凱達格蘭大道景福門 2014*）

小說家王禎和寫小林來臺北。講上班族如何勾心鬥角。故事說到人底卑賤。生命裡總也有甚至修伯特都會無聲以對底時候。下港人悷臺北這款人幹。揮手不必再見。陽光踏遍。曾是臺北府城北城牆舊址。城牆夷平後空蕩蕩。清代最閩南的一座城廓消失。什麼都抓不住的過去。徒留北門。那裡高架橋在。跨越中華路。接官亭。鐵道博物館。塔城街。機器局。環河北路堤外高牆。我們在城內。遠離淡水河。海以及海的彼岸。三市街向晚回望。日治一九○四年拆北城牆。設三線路。光復後蔣中正來臺改中正路。七○年代更名忠孝西路。路名指四維八德忠孝兩全云云。迷路。時光隧道帶你回溯清朝建城。找路。為了忘記小林來時路。（*P018 忠孝西路北城牆舊址 2014*）

西出西門無故城。站在寶慶路成都路衡陽路漢中街中華路一段五條路交會口。尋西門城不著。此時此地。只餘逆光黑影。遮蔽了來時路。歷史不曾回返。西門舊稱寶成門。出城即到艋舺做生意。繁華勝處有寶物成就之意。日治時臺北市區改正。拆西門城。拆城垣護城壕。改設三線路。周添旺鄧雨賢作月夜愁歌日。月色照在三線路。風吹微微。等待的人那未來。今日來者不是戀人。而是獵獵大旗人橫走。沿四周斑馬線繞轉。彷彿向消失的西門城巡禮。大路箭頭逆西。反向成都路盡頭直奔淡水河。前無古人。西出西門無故人。（*P019 寶慶路西門舊址 2014*）

廟小威靈遠。一八五九年落成。廟貌至今不改。風水說此地雞母巢穴也。忌妄動土木。恐雞不安巢。今天見廟被兩塊廣告彩繪帆布 L 型團團圍繞。轉角上頭兀自長了棵玉蘭花樹。站在迪化街口看霞海城隍。不見廟只見樹。只要布上的彩廟圖迎風吹。城隍老爺隨布翻飛。樹葉晃動。人車穿梭。物流暢通。街市日日熱鬧。蕞爾小廟。廟隱而不揚。藏之侷促之地。真是有仙則靈。（*P020 迪化街霞海城隍廟 2014*）

艋舺原意獨木舟。指十七世紀末平埔族在臺北盆地。乘舟渡河運輸貿易的交通工具。舟已消亡。今艋舺公園大樹下卻群聚一群老男老女。龍蛇雜處。鏡面倒映出面目模糊的生靈活魂。形貌齷齪。遊蕩躊躇。言語猥瑣。不營生。不工作。日夜簽賭六合彩是樂。私娼賊貨暗合。賣藝伴唱消悶。虛無者。逃避者。隱語者。無家可歸者。唯物主義者。一票社會邊緣人。鴿臉歲月。彷彿獨木舟渡河上岸。在公園裡隨遇流離。販賣肉體或撿拾靈魂。（*P021 廣州街艋舺公園 2014*）

你的輪轉照見我的存在。廟前躺一個活雕塑。四腳朝天。像龜背負地一般輪轉。冥想。誰是達摩流浪者。過路人來來去去。龍山寺前跑馬燈說。操作 ATM 轉帳都是詐。街頭心事重重的人。很久沒來拜廟了。艋舺公園曾經是電影片場。阮經天趙又廷拋青春灑熱血。我們混的不是黑道是友情是義氣。公園龍蛇雜混。流氓流鶯遊民行腳僧逃學生以及說不出去向的無家可歸者。逃離現實找慰藉。公園與觀音媽的距離只隔一條六米道。看見山門前仰天四隻腳。觀音菩薩也發笑。龍山寺一九二七年將廟前蓮花池闢為公

園。日治設萬華十二號公園。二〇〇五年改名艋舺公園。本意獨木舟的艋舺。今日諾亞方舟。街友群聚公園。義氣上場鬧戲。舟。載不動羅漢腳。（P023 廣州街龍山寺 2018）

龍山寺旁的青草巷為歷史街巷空間。巷內幽微。屋內經年少見陽光。你看見蘆薈成排懸掛。攤上生鮮青草和乾燥藥草散放。魚腥草。蒲公英。艾草。薑黃。枸杞。香椿。數百種青草混雜成青草藥街。神農嘗百草的藥用植物都在這裡。百年老店祖傳三代。祕方封入藥櫃。老祖宗肖像掛在牆上。信譽卓著。臺灣拓墾之初。大病小痛流行病多。醫療匱乏。漢醫少。只得靠店裡赤腳仙仔抓藥治病。也有上艋舺龍山寺求觀世音藥籤。再到巷內抓藥煎煮。照籤治病。真也有效。草藥保命保健乎。青草巷焉有不救命。青草不只是青草。天知地知你知我知。（P024 西昌街青草巷 2014）

爾來了。爺們晃蕩。看見那手與城隍廟照面嗎。聽聽那赫赫。可別衝廟門。我在這裡。眼前光影幢幢。善惡到此風風火火。迪化街祈風調雨順。三伏天前酷熱如火。謝將軍。我是七爺。一見大吉謝必安也。謝天謝地謝平安。這是大稻埕霞海城隍廟五月十三祭典。各地角頭遶境暗訪。令在城隍前捉拿不法之徒。善惡立判。城隍原由泉州分靈來臺。落腳艋舺。一八五三年艋舺發生頂下郊拚。移民械鬥。下郊同安人敗走。帶著城隍神像北逃大稻埕。霞海城隍廟成了大稻埕守護神。聽說廟裡月老很靈。愛牽紅線。求姻緣。偶來了。你也來了。（P025 迪化街霞海城隍廟 2018）

一八九五年日本據臺始政。以臺灣多瘴癘疾病。即創辦大日本臺灣病院。後遷建此地為臺北病院。再改制為臺北帝國大學附屬醫院。光復後易名臺大醫院。建築為紅磚疊砌的歐洲後文藝復興風格。巴洛克式建築。西址舊館常德街一號是唯一門號。臺大醫院關懷群眾疾苦。痌瘝在抱。庶民生病求醫。他們救命活人。健康捍衛者。生命尊嚴維護者。生老病死見證者。生。生生不息。老。老者安之。病。藥到病除。死。安寧歸宿。身心安頓。身放下。心也放下。命自輪迴。身隨世轉。這裡出那裡入。有入口也有出口。（P027 常德街臺大醫院舊館 2014）

臺灣大學校門。日治時期臺灣最高學府的入口地標。形如堡壘。厚實堅固。前身為臺北帝國大學正門及警衛室。臺大之道無他。日本殖民撫臺大略之道。一九三一年樹立迄今。日臺青年學子進大學第一選擇。培育菁英。學術獨立民主自由言論開放而已。臺灣戒嚴時期。以校門廣場寬廣。時論批評無礙。成為推動民主運動啟蒙地。當是臺灣社會運動的圖騰。站在校門前人看人。海歸或陸歸。求知與參訪者。絡繹不絕。樸拙無華的窄門。謙遜無語真君子。朋友相約。家族合照。門前留影二三。成為在臺旅臺念臺最愛的地景。此臺大校門實錄一也。（P029 羅斯福路臺灣大學 2014）

濟南教會。教會坐東西向。大門面對中山南路。門口左邊掛臺灣基督長老教會濟南教會招牌。右邊掛臺北國語禮拜堂。濟南教會不在濟南。在臺北濟南路。講臺語漢字本聖經。臺北國語禮拜堂也在濟南路。講國語舊約新約聖經。一部聖經分講臺語國語。耶穌信望愛不分彼此。那西裝男回望禮拜堂。撐傘人後竊竊私語。十字架在上頭。百年來十字架之愛。永不止息。（P030 中山南路濟南教會 2014）

北門。臺北之門。一八八四年臺北建城見證者。清代開發日本統治民國光復迄今一百四十年。百年來我是北臺最孤傲的城門。臺灣碩果僅存清代閩南式碉堡城門。高架橋博愛路忠孝西路延平南路包夾中我仍老神在在。國家一級古蹟封號不是虛名。眼前那機車手叼菸回望來處。北門街消逝。博愛路新起。路中箭頭北北西出城。遠方淡水河淡海臺灣海峽出海。風生水起。承恩門北望。是誰承接誰的恩典。是誰見證誰的歷史。（P033 博愛路北門 2014）

從大稻埕進北門到中山堂。一個人走路。一個人拍照。一對一對話。一棟樓兀自挺立。這條路單行道。日治一九〇五年市區改正名撫臺街。以清朝首任巡撫劉銘傳巡撫衙門所在地命名。日治殖民建設。引營造商高石忠慥來臺。成立高石組包工程。一九一〇年建撫臺街洋樓。一樓石砌。二樓木構。特色在馬薩式斜屋頂。老虎窗。半圓拱廊騎樓。屬文藝復興式街屋。人稱石頭厝。是臺北城內最早民間商辦。後轉換為進口商。報社媒體。水電行。國防部宿舍。可惜閒置雜居。遭火毀損成廢墟。一九九七年列市定古蹟。修復活化為歷史影像展覽所。老靈魂殘骸重版出世。在隔鄰鄭記豬腳肉飯與對過京町8號日式咖啡之間。飲啊。臺日混搭。洋樓藏記憶。撫臺街今延平南路。（P034 延平南路撫臺街洋樓 2022）

蹲者觀妙。立者臨空撫觸。何處山。何處水。密樹菁林生雲氣。飛瀑懸空行腳僧。這是宋朝山水。宋朝離我們不遠。山水也不陌生。目睹這三幅故宮鎮院國寶。范寬谿山行旅。郭熙早春圖。李唐萬壑松風。巨軸北宋山水畫。掛臺北故宮合體展出。八歲童與八十歲翁。識與不識都看得天真。以為寶可夢夢到寶。觀三寶的現代想像。是山高水流聲，幽谷樹石風。是音樂密密點畫。築屋虛無縹緲。構成可行可望可遊可居的山水。筆墨臨摹以虛構現實。臥遊一遇也。臺北故宮前身是一九二五年北京故宮。國共內戰分離。一九四八年遷臺。輾轉到臺北。故宮文物七十萬餘件。涵蓋新石器時代迄今八千年。書畫重重層層疊疊。歲月深暗幽靜遠。故宮藏古物。藏舊。今日變視覺時尚。（P035 至善路故宮博物院 2021）

三月肖。三月媽祖過臺灣。先瘋白沙屯媽。後鬧大甲新港北港媽。臺北松山媽也逢時驛動。是時鑼鼓吹。遶境赫赫。廟點光明燈。家也安太歲。問媽媽祖先在哪。夫家在哪祖先就在哪。媽媽的媽媽的媽媽。油菜籽命。緣來就來。媽媽的祖先敬媽祖。合十祈禱。杯笅豈敢問前生。家就近松山慈祐宮。烏面媽祖。香爐求籤。竹籤第三十九。風地觀卦。意中若問神仙路。勸爾且退望高樓。爐香乍熱。一枝香一包符。一張臉一座媽。是錫口媽。百年前平埔族舊稱貓裡錫口。意指平原沃野河流彎曲之地。一七五三年泉州行腳僧林守義由湄洲媽祖分靈。來錫口消災植福。清代擴大加蚋堡。日治改松山庄。可松山無松樹。平野亦無山。廟後基隆河再無平埔族。唯媽祖來渡。（P037 八德路松山慈祐宮 2017）

昨夜雷電雨颳。穀雨日。三月媽祖託夢。說西門城樓蓋起來了。跑去西門町看。臺北府城西門在哪。那城門。彷彿小人國縮小版。西門即寶成門。寶物成就之門。也是寶慶路西向。直通成都路之道。一百三十六年來一所懸命。還立碑街頭。魂兮歸來。西門先後五個版本。清代建臺北府城西門。日治拆城樓改橢圓公園。民國後設寶成門舊址石碑。二〇一四年立西門印象裝置藝術。二〇一七年石碑遭人斷毀。二〇一八年舊址以縮小版西門鏤空立碑重現。虛構仿古城廓。站在人字街頭西望。想像昨日西門遺構。沒有了城樓的路。城中心車水馬龍無何有之地。高樓櫛次鱗比。混搭古蹟與記憶的西門小小。縮在街角。從來臺北人的救贖。（P039 寶慶路寶成門舊址 2019）

洛夫說。我看到一個城市在後退。三月未至。慈祐宮前尋媽祖不遇。匆匆一瞥是。廟。髮。手。煙霧。是阿嬤低頭。感應某種顫動。祈禱觀音媽來。隔街砲灰掩幕。福祿壽隨廟倒退。彷彿騰雲駕霧遠去。沸騰後傾斜。終至焦點模糊。模糊的圖像成了眾神影子。眼前清晰可見的髮髻是另一種。庸庸碌碌照我身。弔詭多義。烏利西說。模糊是不清楚流派。道路模糊。廟埕混沌。不是鄭板橋難得糊塗。而是集體恍惚迷醉。管他什麼黑面媽粉面媽。路見合十先拜為敬。一七五三年行腳僧林守義引湄洲媽分靈到錫口媽祖宮。做松山守護神。香火燒。火燒廟。廟保庇。沒有人懷疑。媽的模糊得看不清楚什麼叫媽的人。（P040 八德路松山慈祐宮 2017）

回返了。靈安尊王暗訪第二天。遠境鞭砲炸平了桂林路。煙霧瀰漫我城。扶轎者踩踏砲灰前進。路盡頭華西街高樓。以為異托邦浮現。某種氛圍暗地騷動。底氣很陰柔。人間食色性也。那裡聲色消隱。那裡俗眾應無所住。炸轎炸去瘟神。跟隨神祇背影的只是默禱。停鑼息鼓。朝西北翻越堤防遶淡水河。雁鴨飛過。直到草長看不見地平線。是夜巡後白日的艋舺。艋舺一八五四年瘟疫大作。客死異鄉多。祖籍泉州的漁民從惠安奉青山王過海來臺消災。到貴陽街環河南路古番薯市停蹕。就地建廟。廟前詩曰。靈跡著青山。安民傳白水。流離外鄉遷徙拓墾分靈傳承械鬥討生活的移民。落土為家。他們在祭典時彷彿回返故里歡慶。忘了這裡曾是平埔族的漁獵場。（P041 貴陽街青山宮 2019）

臺灣總督官邸一九〇一年建。仿巴洛克式風格。當年總督兒玉源太郎宣稱。不睹皇居壯。安知天子尊。官邸蓋得富麗雄偉。皇樓威武。要讓臺灣人心生敬畏。樓廳像多菱鏡。折射出統治者治國符號。老虎窗。梅花鹿頭雕塑。噴水魚池。拜占庭圓頂。心字池庭園。並做為裕仁皇太子來臺旅邸。建材取自臺北城牆與大天后宮石材。清代文物破壞再重組。官邸一九五〇年改名臺北賓館。始終閉鎖高牆內。牆內深藏的鳥語花香與蟬鳴流水。始終屬於權貴者。（P042 凱達格蘭大道臺北賓館 2019）

看見孫中山與習近平在西門町。遺照與肖像並列街頭。上書完成國父統一使命。下寫支持一國兩制和平統一。有五星旗揮舞。車聲轟隆。進行曲鏗鏘。路人聽而不聞。視而不見。沒人說話。警察觀望。三不管。此地捷運西門站六號出口。清代西門城外通往艋舺之路。艋舺大稻埕與臺北城內三市街交叉口。日治市街改正。拆西門城樓。設西門町三線路。橢圓公園。民國改西門圓環。繁華有時盡。現在都攤平還地。有時藝人跑唱。狗廟勸募。土地無政府。孫蔣嚴蔣李扁馬蔡。孫毛華鄧江胡習。誰主浮沉。岐路權鬥。舉旗撐傘者路邊譫妄。聽見眾人的沉默。（P043 中華路西門町 2017）

第一眼先看到大門玻璃內的孫中山座像。第二眼遙望臺北101高樓。第三眼中年男子叉腰直立。玻璃上映照出彼此交錯的場景。各據一方。並立。並排。並比。孫中山座像與臺北101。誰偉人誰高樓。男子我也有一個夢。不可一世名之為鴻圖大志。誰能仰之彌高。尾大最怕不掉。高處亦不勝寒。你不是唯一的高尚者。（P044 仁愛路國父紀念館 2014）

我們在此相遇。樹在看。小孩玩瘋了還翹腳天。銅像蔣渭水大稻埕醫師也。他豎立島嶼花臺。被尊為臺灣人救主。文化頭。思想師。建牌樓。寫傳奇。人造神嗎。壁繪練功圖。舞九鬼拔馬刀。迎老婦長照曬太陽。如此晨操蒔花弄草。總匯成蔣渭水紀念公園。一〇三年前。他手提看診包。右手抱書。寫臨床講義。診斷臺灣病了。道德頹廢。人心澆漓。物慾旺盛。精神生活貧瘠。病名文化低能兒。開藥方一帖知識啟智。於一九二一年創立臺灣文化協會。又舉同胞須團結。團結真有力。號召成立臺灣民眾黨。推動

民主自由與民族自覺。後醫者柯文哲起而效之。也成立臺灣民眾黨20版。蔣規柯也隨嗎。未來不確定。歷史俯仰生息的現實。一再重複，相遇是奇特機緣。是偶發變數。（P045 錦西街蔣渭水紀念公園 2017）

將馬一倏忽。功成萬骨枯。何以立像。想想蔣語錄。改改蔣語錄。生活的目的在於吃飽穿暖茶餘萬步走。生命的意義在於傳宗接代納餘千載福。（P047 水源路青年公園 2016）

推手。兩手推開過去與現在。兩造身體太難推。于右任在右。高大立像都一個樣。立地沒頂天。現實於我無晴無雨。于右任的草書不是草寫。他曾立言。天生豪傑必有所任。今日者拯救斯人於塗炭。為萬世開太平。此吾輩之任也。他的立像卻命運多舛。一九六六年于右任銅像原設立在仁愛路與敦化南路圓環。一九九八年陳水扁市長任內藉口布置元宵節燈會之便移除。引發書法界搶救而遷置到國父紀念館翠湖。館內紀念孫中山。館外安置于右任。銅像昔日高踞圓環。今落地平身。與草書碑文相伴。無所逃於草地。草書筆簡。圓勁古澹。似無用之用。藏之於草亦雄渾無拘。（P049 仁愛路國父紀念館于右任銅像 2015）

遠景中央最高處新光摩天大樓。其次背對你聳立的是林森銅像。再來是大王椰樹景。近景一個墨鏡男子裸胸路跑。奇怪耶。介壽意為祝賀蔣介石壽辰之名。介壽公園豎立的銅像卻不是蔣介石。而是昔日國民政府主席林森。更詫異的是。銅像日治時原豎立為臺灣總督樺山資紀。一九三五年始建。改朝換代換林森。林森死。介壽死。樺山死。人死偶像不死。偶像崇拜輪流做。偶像只是背景。偶像只是過客。（P050-051 凱達格蘭大道介壽公園 2014）

大學學測出作文題。如果我有一座新冰箱。我一定冷藏臺北。天天開冰箱看。考古陳年舊事。春天讀村上春樹小說。世界末日與冷酷異境。一個主角沒有名字的兩則故事。環繞高架橋的都市叢林疊影重重。一顆蛋形體嵌入大樓。有人丟球嗎。球懸在天空間隙。他玩躲避球嗎。在地人說這建築是魔術方塊共麻辣鍋。鳥不飛。樹不見。柯市長也不語。他曾笑謔中華民國美學。大腸包小腸包不了蚵仔煎。原是士林夜市美食街。拆了。表演藝術取代了吃吃喝喝。食物鏈中繼成演藝場。舊冰箱找出王文興星雨樓隨想手記。寫。臺北。你會看到兩個男人手携手在路上走。這事鮮。新鮮事放入新冰箱冰鎮。也許哪天在劍潭找到一個沒有名字的自己。（P053 基河路臺北表演藝術中心 2021）

星期天下午。教堂大門自動開了。小孩的臉貼近門框。童子臉。童觀。小人無咎。想望。想去外頭透透氣嗎。十字架下。玻璃門透視云云男女。噫。上帝說有光。就有了光。做完主日禮拜。唱完聖歌。我們午休聯誼。彼此讚歎耶和華。這是李春生紀念基督長老教會。李是誰。李春生福建廈門人。一八六八年渡海遷臺。為大稻埕英商買辦。做茶致富。他自學長老教派基督神學。獨尊基督教。捐地建教會。廣立十字。十字架形如十字路。那迷走的孩子得救了。（P055 貴德街李春生紀念基督長老教會 2016）

曲直。日常街頭巷道。日復一日走過。午時陽光直射路上。一男一女齊肩並行。他們將前往幸福的國度嗎。沒有誰在後面追趕。走過的路灰茫茫倒映陽光。過往記憶最好淡忘。人影朝前拉長。地上的影子長度短於身高。身高決定不了生命的長短。高樓香爐的龍耳麟紋彷彿烈火燃燒。陰影對陽光。曲折對剛直。一陰對一陽。一爐香火萬家傳。千處禱祈千處顯。萬家拜請萬家靈。日常光景百姓家。茶餘飯後百步走。你來我往還復來。（P057 南京西路法主公廟 2014）

什麼都沒有的祕密旅程。什麼都說不清楚的午後。我們在哪。太陽爆裂。天空空洞。背臉的人穿越大湖公園。走向白鷺鷥山。出遊者說不出去路。逃避主義者段義孚說。逃避是空間移動。從城市逃向自然。空間想像。陶淵明的桃花源記再無問津者。空間創造。風景在柏拉圖的洞穴裡。沒有人回頭。此地食色性也無不

在。此地大湖原為清乾隆年間林秀俊開墾的十四份陂圳。以興築水利。灌溉用田。後淤積嚴重。一九七九年填地設水箱涵。蓋湖堤疏洪排水。成就防洪公園。園區規劃如中國式園林。湖面如鏡。拱橋垂虹。山水畫無不在。想像電影裡的歐洲大風景。時十二月二十二大晴。逃向舊名十四份陂的今日大湖。沒有人回頭。千萬不回頭。（P058 成功路大湖公園 2017）

四獸山形如虎豹獅象。虎山無虎。豹。獅。象。登山者路見銅像。頂上什麼都沒有。雨布裹身。面向叢林示眾。一椿無頭懸案。有名無名在山頂立像。成王敗寇。有時悲劇有時鬧劇。無頭從何看起。荒謬透頂。兩岸猿聲啼不再。前朝人物只記蔣與毛。雕像被藍白風雨布纏繞。包裹成木乃伊。孤立山林。老嫗說頭不見很多年了。無名無主不崇拜。登山人路遇好奇。荒野無獸。逃逸無人。莫名其妙的後現代故事。（P059 福德街虎山蔣公銅像 2022）

他在北警署拘留室。假裝闖入地牢。忽然又從牢裡竄出。眼神恍惚。他看見了誰。坐牢者誰。蔣渭水。蔡培火。賴和。監視者誰。不確定他看見我沒。老靈魂相見惺惺相惜。背後鐵窗今不設防。誰錯過你的前世今生。這座全臺僅存的扇形拘留所。一百八十度視野。一個守衛同時監視七間牢房。日治一九三三年建的臺北北警察署。常羈押反動思想犯。戰後改刑警總隊。大同分局。一九九八年列市定古蹟。今日叫臺灣新文化運動紀念館。知識啟蒙。假藉歷史場景。追尋與重返一九二〇年代。展示當時殖民地臺灣的新文化思潮與運動。文字反芻。蔣渭水入獄時寫北署遊記。戲稱北警署為日新館。他每次入獄都日新又新。長知識。坐牢只想知識救國。（P061 寧夏路臺灣新文化運動紀念館 2019）

我有一個。你今天晚。不能流血。若有學生。看大字報。文字斷尾斷裂。少一個字。說不清當下告示。看不見的字。看得見的人。盲目衝撞我年輕世代。許多年前。一票公民不服兩岸服貿協議。三一八夜襲立法院。占領議場。製造混亂。城市顛覆。島嶼沸騰。許多年後。臺大校長傅斯年目光冷冷。老大哥在監視你。看太陽花搞學運。過往行人冷眼熱血。靜坐者漠然。來去者游移。目擊者隨機。浮士德說歌德的憂愁。誰若被我占有。世界化為烏有。立法崩裂。治國遊戲暫停。立法院一九二八年南京成立。

一九五〇年國共內戰隨中華民國政府播遷臺北迄今。立法少了規訓與懲罰。當權派與公民主張失序。革命偶有靈光。歷史有時鬧劇。有時悲劇。成敗在我有一個。街道。迂迴曲折的多重面向。（P063 青島東路立法院 2014）

向前走。啥咪攏毋驚。從衡陽路二二八和平公園大門西望。一個背包男子橫越路口南去。框框裡的人。班雅明的浪蕩者。艾略特的空心人。走路者其誰。從哪裡來。到哪裡去。什麼時間來。為什麼去。是偵探詩人哲學家。日月交陪愛迌迌。人做什麼來去。愛。工作。金錢。想起林強唱向前走。阮欲來去臺北打拚。想起侯孝賢唱無聲的所在。行這呢久。行到路盡頭。那同時也回眸看他的西門城。消逝的老靈魂還在。此地衡陽路是清代石坊街西門街。日治榮町通。換一國換改一條路名。新公園也經陳水扁改名二二八和平公園。路名地名人名。都在框框裡朝令夕改。人在塵勞轉。道無常。名無常。本來面目我是誰。（P065 衡陽路二二八和平公園 2015）

凱道與巴奈與臉譜與總統府。涇渭分明。警民分道。沒有大人出來說話嗎。大小姐忘了。原住民族主張土地自主的傳統領域。紮營露宿凱道七十七天了。他們以石頭圈地。喏。這是我的部落。鷹和百步蛇都不忘。喏。這是我的空間。家住臺北人行道。凱達格蘭大道一號。日夜相濡以沫。白天彩繪石頭。夜晚唱歌到天光。唯恐大音希聲。歸鄉無路。有人送水加油。巴奈站出來撥弦回唱。沒有人是局外人。達魯瑪克。妳在哪。我們不敢相忘於山河。失去山河。認不得祖先的路。鷹回不了家。（P066 凱達格蘭大道貪腐廣場 2017）

翠亨閣。男子低頭滑手機。白雲蒼狗飄忽。左方翠亨閣紀念孫中山。右方劍花亭紀念連橫。古典式亭閣。曲橋。噴泉。玻璃帷幕洋樓。新光摩天大樓。中西混搭建築。在此各領一片天。這裡原是臺北公園休憩地。國民政府拆毀日人治臺勝蹟。移植中國宮殿式庭園。符號治臺。陳水扁悲情寫史。紀念反暴者與死事者。改稱二二八和平公園。造園改名立碑。符號領導政治。借死去的人楷模今生。是緬懷也警惕。新公園花草怡人。他歷史干卿底事。（P067 公園路二二八和平公園翠亨閣 2014）

溽暑登臨二子坪。吹風看雲。松樹擎天如傘。樹下遇男女。山頂約會好郊遊。左方一錐形石碑。碑頂刻中華民國國徽。白日射出十二道光芒。碑日兵工建設紀念碑。碑後寫五四三六部隊工兵營修路文。碑前書移山填海反共抗俄八字。異哉。修路立碑立言。移什麼山填什麼海。反共抗俄從小說到老。立功立業干他家底事。二子坪芒草遍野。原為平埔族凱達格蘭人獵場。清代漢人移墾。日治草山。戰後改陽明山。草野之地變身國家公園。平埔族消隱。不知所蹤。前人開路。後人玩樂。（P069 百拉卡公路陽明山二子坪 2016）

雲和街十一號。有一棵麵包樹和一棟灰瓦屋舍。時見一人路過柵欄。人影映照告示牌。是誰。文化資產說。此地梁實秋故居。這天週二休館。尋梁不遇。悵惘。獨自徘徊街外。院內麵包樹兀自高挺。梁實秋七十歲生日猶記景日。莫嘆舊屋無覓處。猶存牆角麵包樹。老人念舊。雲和街日治時名古亭町二〇四番地。原英語教授富田裕介宿舍。梁一九五二年入住。封名師大大師。他寫雅舍小品。編纂英漢辭典。翻譯莎士比亞全集。啟智了多少在臺學子。想像重慶雅舍隱逸臺北雅舍。歷史名人居。一書兩地近。（P071 雲和街梁實秋故居 2017）

是流浪者之牆流浪者之影。影子烙印牆角。牆裡不確定的吶喊。牆外抱肘等待什麼的。半身人影走出牆外。見光明。躲黑暗。掌中五指抓什麼。是虛空貧乏。是慾望不滿足。是瘂弦的深淵。哈里路亞。我們活著。走路。咳嗽。辯論。厚著臉皮。拜佛拜廟養眾生。違建爬滿山巖。巷弄蜿蜒。雜屋斑駁。是老兵與原住民的氣味。戰爭與逃難的記憶。學生租屋族與外籍新娘暫住地。離散地移民史與你我他。在公館小觀音山下混搭成聚落。寂寞星球說它國際藝術村。有意思。寶藏巖臨新店溪。面向福和橋。三百多年前清康熙年間。漳泉移民來此建佛寺。奉祀觀世音菩薩。與廟後礁岩建屋成聚落。神人落了地。命運共同體。二〇〇四年登錄歷史建築。寶藏巖真要吸引人藏寶。老氣味翻新。像臺北後遊樂園。（P072 汀州路寶藏巖聚落 2015）

遇見穿戴穆斯林罩袍波卡的 W。Y 出雙指。覆面。雙眼似 M。狂喜。笑容在罩袍下。真主阿拉在。女不可露肌膚妳知道。妳的存在就是穆罕默德。阿拉在此。車站是旅人的啟程與終站。相遇並非偶然。這是伊斯蘭開齋節第一個禮拜天。臺北車站擠得像清真寺過新年。穆斯林移工相約席地而坐。同飲同食。生命當歡聚。臺北車站是臺鐵高鐵與捷運共構體。百餘路公車交匯點。交通大樞紐。週末假日亞非人群聚來噓寒問暖。尋找療癒。見面Y再見Y。Meeting 不是禁忌的遊戲。M 是無數個偶然。車站非地方。車站意義在約會。臉譜語言與服飾是通關密碼。W。異鄉人在臺北最美麗的風景。（P073 忠孝西路臺北車站 2019）

爬山。登臨。古道。站立山頭很久了。終於等到兩個人穿過隘門上來。居高臨下看。芝山岩下凝視望遠。遠方臺北平原一落蒼莽。這芝山岩本是康熙臺北湖的小山丘。隘門攔腰橫斷。以唭哩岸石和觀音石混合鋪砌築牆。做什麼。做關塞。斷一切惡。城垣雉堞。銃孔穿眼。隔開敵我。有故事。漳人不服泉州驢。泉人不服漳州豬。漳泉終日械鬥。從福建門到臺灣。海邊打到山上。一八二五年漳州人據守芝山岩。設隘門。抵禦泉州人侵擾。男子漢當爭地盤拚生死。今日族群混居。隘門公園化。隨人登山遊玩。連橫在臺灣通史序說。渡大海。入荒陬。閩臺道上艱苦活。任風雨來去。唭哩岸石依舊在。石頭無異議。一切事究竟堅固。（P074 至誠路芝山岩隘門 2020）

七等生死了。等不及重陽節。消瘦的靈魂從此消失。他寫重回沙河說。照片有如我心中全部憂鬱的感懷。悲傷或歡樂。它就是沙河。重陽過後我重返陽明山前山公園。看春天時拍攝的陽明醫院舊址。茄苳樹下。石牆廢墟聳立。雜草樹根攀爬牆面樓窗。石牆死了嗎。今天或許昨天。誰也不知道。它漠然立在那裡。活著沒意義。昆德拉在笑忘書寫。我會死的。真的。這裡只有危牆老樹幽靜陽光。和路邊餐車的芋頭米粉湯。迷離場景有個病歷表。前身為日治草山地區衛生院附設醫療機構。後改名北投陽明醫院。三十多年前遷移到士林。此間再無人聞問。七等生停筆後也是。草木憂鬱。舉步紅塵滾滾。苟且存活是平庸者藥方。（P075 建國街陽明醫院舊址廣場 2020）

七月十五是什麼日子。驕陽。酷熱。蠢動。是九宮格練習題。框框與玻璃的視覺練習。樹與花草的種植練習。亭閣與樓臺的建築練習。一個人練習。紀念一個小說家的生日。假裝陽曆年也過中元普渡。高溫三十七度。吃一餐日本關東煮祭五臟廟。午間新聞說韓國瑜勝出國民黨總統初選。蔡英文出訪國外說二〇二〇要力守臺灣。郭台銘神隱祝福臺灣的未來。柯文哲說等事情發生再來煩惱。這天太陽花意外插花。林飛帆做了民進黨副祕書長。臺灣大選打開了潘朵拉盒子。政客或者政治家曖昧混同。競爭者猜忌。平庸的惡狂喜。荒野不再不毛。公園井底蛙觀。書寫他與她的山水畫。晚間氣象預報丹娜絲颱風將直撲臺灣。（P076 襄陽路二二八和平公園 2019）

內科走廊看窗外。臺大醫院三東中央庭園深似井。九個人立定或坐著。彷彿上演一齣戲。天晴時我們曬太陽。四座輪椅不同方向錯落。中年人老芋仔跟外勞的臉。遠看不清楚。窗景無語。生命徒勞無言。窗玻璃前人影掠過。未來未來。給我一個長照。譬如午飯後來曬太陽。陽光勝似藥物。因為樹與樹綠蔭與綠蔭。自然療癒身心。這是日治期臺北病院今名臺大醫院西址的庭園。舊館仿巴洛克園林。橢圓形曲面建構的空間美。老來優雅。窗外一個舞臺現場上演。優雅療癒你我。（P077 常德街臺大醫院舊館 2018）

Are you lonesome tonight。你今晚寂寞嗎。我在街頭尋屋。牯嶺街少年殺人事件場景在哪。六十巷二號藍色門緊閉。小四在嗎。昔日式宿舍還在。四斜坡屋頂散射晨光。老榕茂盛。典型日本傳統屋宅。騎車的少女暮然回首。五〇年代恐怖不再。原住戶日本帝大教授戰後離去。今市定古蹟高等官舍群宿舍。允為臺灣大學高官住所。牯嶺街舊書攤早不見蹤影。誰記得二十六年前楊德昌導演的電影。誰能抹平誰的歷史創傷。歲月折騰。天上一柱光。你今晚寂寞嗎。（P078 牯嶺街臺大高等官舍群宿舍 2017）

想看永樂座長什麼樣子。尋址找到迪化街四十六巷。東走向西。迎面撞見搬運工出沒。逆光中看不清誰是誰。班雅明說不可捉摸的靈光。森山大道說光與時間的化石。老靈魂在路中徘徊。等下一個輪迴。如果大稻埕永樂座重生。顧正秋再唱京劇。李臨秋續寫望春風。呂泉生歌唱杯底毋通飼金魚。蔣渭水和林獻堂再造臺

灣文化協會。歷史人物不在場。歷史記憶為何尚未消失。重返一九二〇。永樂座永遠快樂嗎。永樂座一九二四年大稻埕茶商陳天來建。開臺首演即推出上海樂勝京班。日治時兩岸戲劇早已交流。臺北最摩登的劇場。像今日中山堂縮小版。後改名永樂舞臺永樂戲院永樂電影院。一九六〇年停業。繁華落盡。飛入尋常百姓家。歌謠巷冷。一切止於永樂。（P079 迪化街永樂座舊址 2018）

蔡在跳舞。她們坐下來看。眼光越過窗外。越過屋前草地。看彼時影未來光。舞姿消失遠方。影像徒留牆壁。兩個女子等待果陀。中山北路沒有再來人。是舞蹈研究還是考古現場。木地板。扶桿。鏡子。音樂。身體。學舞不可或缺的五樣。除了身體。都是身外之物。蔡。牽一頭野獸出來散步。咱愛咱臺灣。飛躍。降落。開創臺灣現代舞第一人。後受白色恐怖牽連入獄。創作牢獄與玫瑰。出獄後一九五三年成立蔡瑞月舞蹈研究社。編舞作傀儡上陣。一九二〇年原址日本文官宿舍。一九九九年逃過捷運拆除一劫。列入市定古蹟。隔日遭火焚燬。災後重建另起名玫瑰古蹟。玫瑰有情。有時跳舞。有時咖啡廳。我在跳舞。我的身體在。（P080 中山北路蔡瑞月舞蹈研究社 2020）

一個多風的下午。老人。向離後屋宅瞥了最後一眼。便轉身放步離去。這是小說家王文興寫家變的場景。屋宅即紀州庵。幾十年後。某個陽光午後。一個女子站在日式離屋玻璃窗內。伸頭望向窗外庭園。莫名微笑。她在遙想小說情節嗎。主人公在哪裡。紀州庵原是日人平松德松跟日軍來臺的淘金夢。以家鄉名在新店溪河畔開料理屋。貴賓別館。二戰期改為傷患療養所。光復後變公家宿舍。遭兩次大火燒得只剩離屋。後經市府接管修復為市定古蹟。老樹綠茵。黑瓦木屋。榻榻米間。檜木長廊。外登天橋遠眺新店溪水景。王文興家變文學原生地。浴火重生為文學森林。（P081 同安街紀州庵文學森林 2015）

狂歡之後。我們做什麼。透過玻璃窗人看人。窺視窗內外。以為在柏拉圖的洞穴裡。手機控。臆想狂。戀物癖。舞台默劇家。角色扮演者。渴望某種生命力晃蕩。車廂一貫禁忌的遊戲。不吃喝玩樂。博愛座虛位。克己復禮為仁。在中繼點張望月臺上被時間追趕的人。這一站松山綠。下一站板南藍。再遠方淡水紅。坐錯

站白日夢醒。捷運滌淨城市人身心靈。課餘班後離家不回頭。捷運不只是逃走捷徑。生活空間有三。家。職場。第三侘寂。發現第四空間是一個人的捷運。不與人社交。拒絕恐懼。北門站地上原是清代機器局遺構。日治一九一五年臺灣總督府鐵道部北門升降場。二〇一四年捷運松山線開通。地鐵穿梭任我行。自我自閉成就一個人的叛逃。（P082 臺北塔城街 2023）

照相。Welcome to Ximen。町。SINCE 1922。西門靖。四個年輕人。兩輛機車。一面牆。新世界。逃亡大作戰。故事。純。CRAFT。萬華糊紙店。金正興賞石。太原。永康銀樓。不低頭。臺北。正中畫廊。第一。人生書局。大吉。汪洋中的一條船。永不放棄。藍天。太平洋。南洋。GONE。傻瓜大鬧世運會。一九〇二。鷹王。糊。宏笠鷹架。第一商場。德記商行。廣東樓。九龍香肉。中華。志浩律師。三樓。摩多。百事可樂。采芝齋。宵夜。檳榔。東方咖啡。夜巴黎。順珍號。人人有責。一九〇五。東京亭。一九九二。徒步。永祥興。Tai Pei City。Keep Going。（P083 武昌街西門町 2015）

至高者耶誕樹。點亮臺北夜空。這時黃昏五點鐘。他抬頭看。四周人聲喧嘩。史努比躍上樹梢。路過女子買了兩條口香糖。百元新臺幣。微光溫暖。我們之間沒有距離。彼此不接近。等待耶誕老人來。直到遺忘。（P084 南京西路心中山線形公園 2021）

北門城樓上高架橋今年春節拆除。古城門重現天日。臺北城忽然天開地闊。承恩門再度承接天恩。父母官柯P說拆就拆。讓我們回溯歷史現場原點。臺北建城一百三十二年後。城樓猶存。巖疆鎖鑰石刻橫額還在。沈葆楨。岑毓英。劉璈。劉銘傳。丘逢甲。唐景崧。劉永福。一票官場人物都隨風消逝。所幸古蹟還活在當下。揭開清代老祖宗顏臉。像考古文物出土。倚老賣老。民眾趁新聞熱趕來湊熱鬧。圍觀一場車禍或兇殺事件似的。前後忽悠。期待有什麼事。再續。（P085 忠孝西路北門 2016）

十字路口。你看見我了嗎。斑馬線盡頭但見捷運國父紀念館站。八字籤五號出口照舊人車雜混。昨晨十二月與一月跨年交接。跨年夜照例聚焦臺北101。兩百三十八秒煙火秀如露如電。卻又瞬間灰滅。黑夜如常。今日週一回到人間日常。開年第二天歡喜放假閒逛。馬路沒大樹。路樹瘦不拉嘰怎能叫樹。只好在忠孝東路人看人。日間夢遊者來到路頭。長髮張望。直觀你我。陌生是保護色。人不見人。車接龍車。都市只種水泥叢林。臺北大巨蛋先廢墟後腫瘤。眼中釘又一年。大悟先大迷。柯市長何不找柯醫師掛急診。（P087 忠孝東路臺北大巨蛋 2017）

日落忠孝大道。光斑逆影照耀。K在路上走。口罩人尋找失落的現在。空心人撿拾過去愛憎。不是森山大道來臺北掃街。而是濱口龍介電影重映。偶然與想像不就是紀實與虛構。在車上。在路上。路口遇見。錯身而過。女人與男人與戀人與他人。喋喋不休的我愛。翻來覆去。到老不相識。馬路相逢無朋友。冷眼人間。再無言語。山川道路流傳。一路走一路看。走無目的之目的。不期偶遇。以為大城市捉迷藏。陷迷宮逃不走。二〇〇一年納莉颱風水淹臺北。捷運板南線淡水線癱瘓。忠孝東路成了忠孝大河。曾經是路。大河。大道。早忘了一九八九年夜宿忠孝東路往事。歌手陳昇拿起來放下。輕唱。忠孝東路你走一回，你有沒有認得誰。（P089 忠孝東路忠孝大道 2021）

十三個人黑影幢幢。田徑場玩魷魚遊戲嗎。生存者誰。影子模仿黑夜。肢體走獸。夜風匍伏前進。十月在天堂。新科諾貝爾文學獎得主古納是誰。（P090 敦化北路臺北田徑場 2021）

朗朗乾坤。二二八和平公園有一匹銅馬。挺立在兒童遊樂場邊。昂首揚蹄。馬身碩壯。馬尾搖曳。這般神采飛揚。像要飛奔而去。卻又立定於剎那。銅馬來自日本。日本神道信仰的神馬。一向奉為神坐騎。日治時引進臺灣各地神社前守護。鐵蹄下耀武揚威。意欲皇民化臺灣。此馬名之臺北銅馬。推測前身是豎立在圓山臺灣護國神社前的一匹銅馬。另一匹不知蹤影。馬腹雕刻櫻花。花瓣當中嵌入一個臺字。臺。櫻花包圍臺灣也。戰後刻紋遭人塗抹。紋路漫漶不清。今落單為遊樂場禁止攀爬之物。銅馬不再是神馬。神馬都是浮雲。（P091 凱達格蘭大道臺北銅馬 2018）

觀光客每天都來。祭拜烈士。儀隊衛兵準點演出交班戲碼。姿勢準確。不出意外。陸客最哈景點。三三兩兩。有臉的人。沒臉的人。——留臉。（P092 北安路忠烈祠 2014）

冥想。吐納。無語。樹蔭下練功的老人。蹲馬步。雙手成圈。與地上散置的圓形石臼。相映成趣。是真善忍轉法輪。是日治時拆毀臺北大天后宮遺留的石器。臺北大天后宮係一八八八年。臺灣巡撫劉銘傳督導建於府後街的官方媽祖廟。以祭祀媽祖。守護府城。祈福求安。為清代臺北紳民信仰中心。一八九五年日軍侵臺。占據大天后宮為辦務署廳舍。一九一二年拆毀。蓋新公園。建臺灣總督府博物館。以紀念兒玉總督暨後藤民政長官。今為臺灣博物館。原主祀的媽祖神像移置他方。石柱石鼓。散置林中。宮廟與神像兩失亡。百年過去。人事地貌全非。北臺歷經清領。日治。臺灣民主國與中華民國。改朝換代的力道來自外邊。外來者後殖民。石頭搬不走。何以轉法輪。（P093 襄陽路臺北大天后宮舊址 2014）

無所事事。墨鏡A男叼菸翹下巴。看夕陽河邊西落。無事茫中過。唯獨放風箏。貓熊風箏掛在竿上。飄蕩。男子像在公園遊蕩的那種人。公園叫馬場町。日治時臺北練兵場。南機場。國府戒嚴期刑場。專制槍決政治犯與共諜。之後改為跑馬場。白色恐怖紀念公園。千禧年沿用日本名稱馬場町。設紀念公園。都會人樂於休憩。放風箏。騎單車。溜狗。遊河。 步或馬拉松練跑。奇怪。就是沒馬。沒有馬在跑。不知馬場町沒有馬跑。何以名之。馬究竟在哪。（P094 水源路馬場町紀念公園 2014）

日落前他們坐成一排。任誰也抓不住誰的目光。年輕的臉抓住整個世界。渴望放學後到遊樂場放空。等夕陽餘暉與日光燈的混光合照。照亮華山。一個假視覺練習題。問人有幾隻腳。六人十二隻小腿一一張開。青春歡愉偶怒放。青少年美的悸動。讀書當讀城市書。天空當憂傷明亮。夢想當對視交流。忘我並且忘了腳下這塊土地。有土斯有國。最好的寶藏在我的國。偽知識偽風景無不在。越過他們。遠景華山文創園區一棟高塔一根煙囪。華山一九一四建。前身臺北酒廠。一九九九轉型文創啟蒙地。不產酒產文創。二〇一九年十二月十一日什麼日子。午後十七點十七分

世界怎麼了。喜悅不期而遇。——被腳上那一道光吸引。（P096 八德路華山 1914 文創園區 2019）

七月七日。一列安檢人員逐一檢視中山堂廣場。目光警戒。因為總統馬英九將蒞臨這裡主持抗戰勝利暨臺灣光復紀念活動。一個見證臺灣歷史變遷的活化石。歷經三度改朝換代被迫改名繼續存在。初為一八四五年清代設臺灣布政使司衙門。後為臺灣民主國總統府。日治臨時臺灣總督府。一九三一年原址遷建臺北公會堂。日本戰敗列為臺灣光復受降地。一九四五年更名中山堂。中山堂乃孫中山名號。異哉荒謬。政去名亡。政權無異變色龍。也許哪天。中山堂也叫經國堂登輝堂水扁堂英九堂。面對政權轉換更迭。轉型正義呼籲轉正。歷史的名堂不知要轉到哪裡。（P097 延平南路中山堂 2014）

同學。沒有張愛玲的同學少年都不賤。紅樓。沒有紅樓夢的西門紅樓都不夢。那時青春狂喜好做夢。你看。男生第一人看過來。女生笑臉搭成一座橋。看見彼此。他們在這裡做什麼。從哪裡來。到哪裡去。畢業前夕合照。在我城建構共同記憶。紅樓是西門町最美的風景。古蹟隱藏歷史。過去不可知。現在不確定。未來不預期。此地清代曾是墓仔埔和番薯田。一九〇七年日人近藤十郎來臺設計新起街市場。以八角樓和十字樓構成西門市場。後歲月更迭。市場變為劇場。書場。歌場。茶館。電影院。LGBT 彩虹族群聚集地。今日為文創據點與展演空間。酷兒不酷。手機勿忘影中人。不賤不見。異性同性共平權。藏一切戀。（P099 成都路西門紅樓 2021）

巴奈唱凱道。我的爸爸媽媽叫我去流浪。流浪到哪裡。流浪到臺北。流浪到凱道。流浪到二二八和平紀念碑。巴奈與那布。在此建凱道部落。呼籲修正原住民族傳統領域。重返古漁獵耕種的土地。先占領凱道。後紮營公園。靜坐抗議。這不是戲劇表演。是舉騙公告天下。拍照這天 GET OUT 被騙一七三七天。到二〇二四年三一八太陽花學運日。也已二五六五天。每天 +1。紀念碑與帳篷與行人。日日對峙。抗議者虛耗。期待馬扁蔡幫忙。尋回祖先的根與靈魂。一起陪同原住民回家。前世代。避居者。逃難者。霸王硬上弓。先來後到占領。今日政治冷感。抗爭者對當權派。上下沒交流。沉默轉冷漠。土地無言。期待無可期待的對話。沒有人是局外人。沒有人打電話給總統。（P100 凱達格蘭大道二二八紀念碑 2021）

北臺有魚。其名虱目。虱目魚肚尾大不掉。躺在忠孝東路四段。那是臺北大巨蛋半截身。立冬日第二天大晴。遠望一顆逐漸成形的蛋。我們不能假裝看不見。正如我們不能假裝沒有球可玩。球在眼前跳躍。蛋在遠方孵出。蛋殼反射出耀眼光芒。銀白色一如刀。冷冷逼近國父紀念館屋簷。光復國小說光害殺手藏在那裡。你在哪裡光就反射到哪裡。荒誕蛋。六年來天荒地老孵著。鬼扯蛋。馬桶蓋長大成異形。一到週末假日。父母照樣帶小孩來廣場玩。在水泥叢林裡奔跑。放風箏吹泡泡也滑溜板。拉扯鈴跳土風舞八段錦。然後呢。松菸路樹消失了。被蛋吃掉了嗎。沒有人在乎童年美不美麗。沒有人介意國父要不要來顆蛋。（P101 忠孝東路臺北大巨蛋 2019）

隘。險要之地。隘門。險要之門。功能在防禦盜匪。保家護土。艋舺隘門清嘉慶年間建。迄今二百年。始終固守廣州街二二三巷口。我的艋舺地圖曾經在這裡迷走。以為隘門一直屹立在那巷弄裡。窄巷多麼美好的相遇。電影艋舺趙又廷跳下的隘門。今日萬華遺落的指標性地景。二〇一二年為拓寬巷弄。拆除兩公尺的隘門。擴開成四公尺巷道。也拆了門樓上的土地公廟。門與神祇。兩失亡。今日旅人來此。遍尋不見隘門與土地公。只見隔牆上空留的門。像創傷印記。昔日廟口對聯寫道。威鎮隘門三百載。恩施艋舺千萬家。城市記憶斷裂。眼前哪裡有永恆。永恆事物歸塵土。（P102 廣州街艋舺隘門遺址 2014）

天空藍。草木盛。陽光烈。一早到植物園。探訪臺灣布政使司文物館。一覽全臺僅存的清代衙門建築。才知此地二〇一三年修正為欽差行臺。歸屬林業試驗所管轄。豔陽日門前一位練家子。快打太極拳。虎口張。手肘沉。拳風穩。與你同時呼吸到。花草樹木鮮猛有勁的森林浴。想不通。欽差行臺與植物園。官員駐所與林試所。何以能共處一處。前頭師傅與後面的路人門神。不也風馬牛。（P103 南海路欽差行臺 2014）

活在一個古今莫辨仿宋朝的庭園。少女如此耽美玄幻。角色扮演藍忘機魏無羨。類動漫的魔道祖師。她與她。哪一個身體是妳。既重生重遇又重逢。他與他。你的身體存在又不存在。松風閣前拔劍行。劍勢忽隱忽現。魔道穿越時空。青春夢愛戀不完。動漫人物的身體。異地之愛的身體。社會化的身體。跟十七歲一起活。谷歌說。只要網租動漫套裝。漢服。假髮。道具。刀劍。鞋。換穿就可以角色轉換。至善園也能場所轉換。以王羲之寫的第一行書藍本。在故宮至善園造八大勝景。如蘭亭如流觴曲水如龍池。古意風雅。粉絲借景。演自己的戀戀風塵。逃脫朝代束縛。管他清日民國。道上仙魔多同類。（P104 至善路故宮至善園 2020）

活在一個愚蠢突兀多臆想的世界。無臉男舉刀。一刀殺向虛構與現實。在想與做之間。惡隨時在。無聊也是。電影更無忌。哈比人在華山傳下屠龍召集令。殺殺殺。楊德昌的恐怖份子。在人與人之間。一一嗔怒猜忌。侯孝賢的悲情城市。死的死活的活。很多人究竟生死不明。在街頭上演禁忌的遊戲。電影放映中途不可逆轉。劇本隱藏多層暴力。讓身心幽懼恐懼。這八德路殺人事件找誰來拍。陽光普照嗎。戲一開頭先砍下右手掌再說。華山前身是日本酒廠後來改名臺北酒廠。現在不賣酒。賣文創。刀利器。文創虛構。電影夢幻。資本主義帶頭幹。少年刀在手。殺向魔頭。當止則止。停頓在臺北天空。（P105 八德路華山 1914 文創園區 2014）

朱天心我記得。她寫想我眷村的兄弟們。眷村或因都更消逝。兄弟大了各奔西東。臺北 101 旁有個眷村。四四南村。是臺北第一個眷村。由軍公教家眷聚落成村。一九四九年國共內戰蔣敗。聯勤四十四兵工廠奉令自青島遷臺。建四四南村。屬四連棟平房。魚骨狀對稱建築。泥牆黑瓦屋簡陋。在四獸山下。取代日治時原

陸軍庫房。他們想暫住一下就回家。從未把這個島視為久居之地。想家。等他日反攻大陸再說。所以屋狹人稠不在意。碉堡防空壕忍一忍。小賣鋪眷村菜麻將桌。吃喝玩樂暫且過。今日眷村不只是眷村。意義中斷。當下決裂。空間轉變。以臺式文創懷舊。變身餐飲茶肆與劇場。假日邊緣人市集。白天熱鬧到夜晚。南村有光。鄉愁照亮迷路人。（P106 松勤街四四南村 2022）

老大人坐久啊睏睏去。夢見昨日登江山樓。吃臺灣菜。聽藝旦唱曲。嗯。露天茶座夏催眠。甘州街歸綏街在地人的氣味。廣告牌樓天天掛。拚。怎一個拚字了得。拚經濟顧臺灣。高樓原是江山樓舊址。江山去了哪裡。吳江山一九二一年創臺灣御料理。混合了漢民族西洋風與東洋酒食的臺菜館。日治時臺灣第一之支那料理。政商文人最粉味的酒家。日皇太子裕仁也賞臉。是耶。殖民地酒色文化吃三喝四來拚食。連雅堂曰。如此江山亦足雄。江山樓第三代孫吳瀛濤。一九三六年在此設立臺灣文藝聯盟臺北支部。他留詩曰。歷史使風土變貌。如今樓毀遺留臺灣料理與文學。有頭沒臉的人隱匿。混搭了超商豬腳按摩店婦產科茶以及八國聯軍自助洗。（P107 甘州街江山樓舊址 2019）

雄糾糾的態勢。氣昂昂的氣勢。態勢氣勢決定高度。我亦崇偉。眼神或因緬懷烈士各有所思。或視野流動前後不一。顯現人的諸般風流。忠烈祠衛兵站崗護衛。每整點換哨後稍息。像雕像風不動石。肅穆。莊嚴。冷酷。很能吸引觀光客合影拍照。一九四九年國共內戰敗北。國民政府遷臺北。改臺灣護國神社為圓山忠烈祠。一九六九年再擴建為國民革命忠烈祠。以奉祀為中華民國殉難的英烈。記成仁取義。追思死忠之魂。此為國殤聖域。將二戰後殘酷的創傷。託付青山綠水。後戰爭遺緒轉型追遠。今日反攻大陸與反共復國的誓言已銷聲匿跡。歷史遺事。國族民族家族尚在。島嶼哀悼如常。奉祀成觀光地景。偶爾想起禁忌的遊戲。小心匪諜就在你身邊。（P109 北安路忠烈祠 2014）

西門町是什麼概念。無臉男翹腳坐。洞見一個人背影遠去。廣告布條上印臺獨二字。白布垂下遮臉。一如遮羞。獨字下坐著的人。只露手腳。不見頭臉只有手腳的獸。楊牧說。孤獨一匹衰老的獸。潛伏在我亂石磊磊的心裡。是現實政治的困獸。在西門町

誰也不認識誰。這一塊土地三方拼圖。臺生。陸客。原住民。身分混昧駁雜。既屬於這裡。又不認同這裡。從清朝建城闢無名之路。日治三線路。民國中華路。政權移轉到現當代。統獨不休。二〇二一年。臺先生對陸先生說互不隸屬是現況。矛與盾隔海對立。西門町做為言論自由的公共場域。話語無忌。每逢週末假日。以西門町臺獨旗隊之名。麇集成都路兩側。舉旗繞遊。呼籲民主自決。想像一中共同體。這一邊脫困未完成。那一邊大風吹大國。（P111 中華路西門町 2017）

樹幹上一個人影。是誰在靜神養氣。樹後的樓房名曰素書樓。這是文史大師錢穆生前居所。就在外雙溪臨溪路尾。山下著述講學。素書樓一九六七年建。二〇〇一年改名錢穆故居。紀念館。客廳立朱熹語錄。立修齊治。讀聖賢書。庭院松竹一草一木。彷彿也飽學詩書。長得茂盛。錢穆說。水到渠成看道力。崖枯木落見天心。哲人力不從心。一生流離遷徙。他從無錫到廣州轉香港。最後落腳臺北。隱居山水終老。人去樓猶在。只爭知識不論是非。一代通儒存傲骨。（P112 臨溪路錢穆故居 2017）

誰能引導我。羅蘭巴特在明室說。我看見。我感覺。故我注意。我觀察。我思考。這五個我字。提示了知面與刺點。背包青年看見了。臺灣總督兒玉源太郎與民政長官後藤新平的銅像。嵌入壁龕。伊啥物人。大日本帝國殖民臺灣總舵手也。舉凡人文自然。動植物採集。原住民史跡。臺灣舊習慣調查。兼及鐵路修建。衛生下水道。醫療現代化。無不帶頭做。前身臺灣總督府博物館。兒玉總督及後藤民政長官紀念館。銅像原置立大廳東西兩側壁龕。二戰後日本投降國府接收。將銅像塵封倉庫。原壁龕改置花瓶。假裝它不存在。直到臺博館百年特展才重現天日。場所轉換。殖民領袖者銅像。從昔日尊榮立像。錯置成史料文物的展品。（P113 襄陽路臺灣博物館 2019）

少年轉頭。東張西望。他最後看向你。看板上虎抬頭。左下藍地黃虎旗。右唐景崧坐像。上頭寫了什麼。改朝換代。布政使司衙門易主。臺灣民主國的臨時駐所。臺灣走向日本五十年的統治。少年不識之無。哪知這裡欽差行臺。曾是清朝大官來臺駐所。都說歷史江山。講的是你的生存我的存在。將無主之地建成我家。

番漢生命共同體。想像番島曾經多麼豐饒美麗。清甲午戰敗。割臺與日。臺民不服。一八九五年五月二十五日立臺灣民主國。推巡撫唐景崧為總統。設巡撫衙門為總統府。日軍登陸後。臺北城淪陷。巡撫衙門焚燬。屋倒人散。唐景崧遁逃廈門。只當了十日總統。臺灣民主國只存在一百五十天。少年童觀。兩眼火金姑。不識黃虎。不知臺灣固無虎也。（P115 南海路欽差行臺 2017）

瘂弦給超現實主義者商禽寫詩。你是什麼。糖梨樹。糖梨樹。你從哪裡來。清晨五點。寒星點點。你往何處去。寒星點點。清晨五點。夢或者黎明。門或者天空。橋或者河流。Now-Time。鴿子離開天空。群聚河堤。彷彿星座布列大地。不確定鴿子飛不飛。人繼續走嗎。臨河口停下來想。也許你是寫深淵過河的那人。民權大橋跨越基隆河。串連松山與內湖交通。橋下原是農田與磚窯。地上歲月早已填平。成了遮風避雨休憩地。假日多兒童騎車。揮棒練球。爸媽也陪伴吆喝。遊蕩在不認識的人禽中。風馬牛都來做朋友。河在橋在。人來交陪。沙特說。我要生存。除此無他。橋上失去了街道。橋下鴿子飛落散走。而你也是一個存在。（P116 民權東路民權大橋 2022）

想抓一架飛機。以為可隨意飛遠方。第一個假裝。飛去京都鴨川。躺在河岸。看戀人散步。坐納涼床。共鳥飛。第二個謊言。騙自己這是臺北唯一看得到的飛機場。像小人國。像是卻不是的飛機。第三個慾望。想離家出走。逃到沒人認識你的地方。空間陌生。時間暫停。避談人間齷齪事。一朵雲。無風帶。七架飛機。適合集體逃逸。不能飛卻想飛。地平線老不平。氣象說。晴空藏不住祕密。卡繆寫瘟疫封鎖城市。人人都自我隔離。庚子年不能出國。辛丑年也難遠行。到松山機場觀景臺看飛機。變得跟旅遊夢一樣真實。松山機場一九三六年開航。臺灣第一座機場。初名臺北飛行場。今日新冠病毒封閉旅人行腳。機場近乎停擺。觀景臺上看飛機。假裝是出國練習題。最好的答案是。飛行不能缺席。（P117 敦化北路松山機場觀景臺 2021）

過時的命題。黃金時段來了要做什麼。淡水河追日。劇情老套。傍晚起風了。魔幻時光目眩神迷。讓愛情親情友情再發酵。逆光人影幢幢。河岸一艘唐山帆船挺立。風聲颯颯。帆動船不動。是過時的船桅。駛不離水岸碼頭。後現代主義者詹明信重讀班雅明多重面向。第一章拂動船帆的陣陣吹風。講水手行船搶風調向。拉繩索張帆航行。繩索卻受制於政治操弄。政局牽引繩索。左右船舶駛向。沒有了船長與水手的船。上岸成巨型雕塑。歷史說唐山過臺灣。唐山帆船往來閩臺航道。載運茶糖煤與樟腦。往來淡水河。後河運淤塞。貨物遞減。今轉換藍色公路遊艇。只來去大稻埕與淡水看海。複製大船恆在。歷史不消失。起帆了。張帆捕風。歷史的陣陣吹風。吹向戎克船。（*P119* 環河北路大稻埕碼頭唐山帆船 2019）

想你的時候。敲三下。石獅機車小狗來。敲三下。逆影隱晦不確定你在。敲三下。那是慾望憂傷庸碌的河。淡水河回望艋舺。泉州人凝視天空。在河的此岸撒一片灰。R看見S。九月九日。臉書說 Robert Frank 死了。九月二十日。他們說史明死了。拍攝美國人與寫臺灣史的兩個人死了。毫無關係的聯想。兩人只編寫一本書就創作個人生命高潮。始作俑者是夢想家革命家與獨行俠。夢想不死革命尚未成功獨立製造疏離。若傳奇成典範。過去影像與未來書寫將建構歷史現實。是秋分。狗吠日。吠到天荒地老還是天荒地老。後來者夢想繼續推進。雁鴨飛過河濱公園。天空啞啞叫以為獅子在那裡。（*P121* 環河南路龍山河濱公園 2019）

我忘了星期五將遇見鴿子。鴿子忘了公園有人在。鴿影在樹頂召喚歲月。這是我的國。孤獨不孤單。我是第三者。我是 other。世事浮沉一池水。（*P122* 懷寧街二二八和平公園 2021）

昨日的元宵節。今年將重返西門町。臺北燈節年年換裝。隨十二生肖扮相登場。差異是那一年雞。舞動奇雞。今年龍。龍躍光城。那一年以小奇雞家族啟動了光樹彩蛋牆。白晝蛋雞滑溜板。映照出少女與元宵燈與紅樓劇場的意外錯置。少女雕像。獨自在黑暗中沉思。我在那裡。我存在。我只是一個圖像。繁華一時後復歸原點。什麼雞都沒留下。像告五人在這座城市遺失了你。都市人墜入深淵。意識消逝在燈火闌珊處。像攝影家中平卓馬說的。循環。日期。場所。行為。他拍攝巴黎當下現實。以全視觀點。無差別紀錄。即時顯影成照片。再重置於現實空間。以展覽形式再循環。回望人間。臺北燈節一九九七年創辦。每年以雞狗豬鼠等花燈形式匯集。燈火輝煌。短暫狂歡。重返不也是循環。昨日回來是今天。（*P123* 成都路紅樓劇場 2017）

星期二午後還是上班日。城南彩虹河濱公園麥帥橋下。幾個人練習舞獅。身體隨節奏抓緊走位。男女清瘦。獅面人身站著看。人與獅。橋與河。101與雲天。荒野何以虛構劇場。說城市舞臺太超現實。舞獅當舞五福臨門。告別二〇一八年歲冬。基隆河清寂。跨年感傷近乎狂喜。這天十二月二十五日耶誕節。也是行憲紀念日。臺灣新當選的六都市長柯文哲等父母官宣誓就職日。新人最愛的結婚日。這不思議之日。臺北天空忽然放晴。城南。林海音的城南已無舊事。歲月。張照堂的歲月如常在。舞獅。彭恰恰的鐵獅玉玲瓏有時跳有時笑。（*P124* 堤頂大道彩虹河濱公園 2018）

七月大暑。熱天玩噴泉。小孩騎車。青年奔跑。老人彈唱。這裡何其清涼。這是建成圓環。丁酉年閏六月臺北新地景。圓環始於一九〇八年日治仿西方都市設計概念。將重慶北路南京西路寧夏路與天水路。四條路交會處空地。闢成圓公園。綠化兼納涼。百餘年來。此處歷經防空蓄水池。小吃美食館。玻璃夜店保庇館。最後淪為廢墟。二〇一六年拆除。今年又回復為圓公園。市府新設噴泉水舞。綠蔭廣場。捐雕塑。復古井。八音走唱。思想起。將孤島建成綠洲。空間還給市民。（*P125* 重慶北路建成圓環 2017）

星期五不想做什麼。烈日無風。赤身男騎車上橋。蒙面背負不可知的命運。雙輪跨過河岸。跨越三座橋。臺北大橋或臺北上河圖。環河北路河堤或河與城的隔離牆。上橋引道或行人專用道。無論怎麼走。大橋頭到彼岸。橋在河自流。過橋不是要離家遠。而是啟向陌生地。一八八九年清代巡撫劉銘傳為開通鐵路。在淡水河建木橋。連結大稻埕與三重埔。日治後改鐵橋。到今日水泥橋。昔日橫渡淡水河。鐵橋夕照常為騷人墨客讚嘆。橋上可遠眺觀音山七星山大屯山。大稻埕人莊永明指出。過橋到三重埔。以為到了臺灣南部。下港人的後菜園。橋渡河。橋時間記憶歷史。橋空間記憶地理。橋河岸記憶文明。文明與時俱變。請問少年仔。葉

俊麟唱孤女的願望。繁華的都市。臺北對佗去。（P127 民權西路臺北大橋 2021）

照見沒有臉的人。背手。面對面。蛤蟆蹲的小孩。推手。大氣流竄空間。是森林。曲池。迴廊。公園。意念虛構場所。是武林。太極。馬步。站樁。片段暫存現世。（P129 信義路捷運大安森林公園站 2020）

那女子沉緬在光影前。青春美麗一瞬光。問她可以帶陽光回家供養嗎。牆上老照片重現西門町前世榮景。重修的樹心會館今日再現風華。西門圓環獅子會鐘塔只在照片追憶。這裡原是日治新起町日式仿唐佛寺。日本淨土真宗本願寺派臺灣別院。一八九六年渡臺布教弘法。一方極樂淨土。也是在臺日本人的心靈寄託。二戰後國府接收為警備總部與眷村。曾因禁二二八事件政治犯辜振甫一干人。後改為中華理教公所。佛寺功能盡失。原住民與來臺軍民混居。大雜院。一九七五年大殿燬於火災。淪為廢墟。僅殘存西本願寺鐘樓輪番所與樹心會館。後臺北文獻委員會遷入大殿臺座。見證殖民歷史。誰是淨土真宗。誰見佛是誰。捧你就是佛。你就是過去的人。（P130 中華路西本願寺樹心會館 2014）

八月從讀碑開始。找臉書。等 LINE。已讀不回。就這樣背著臉。互不相認。北北西往北淡水線。捷運石牌站一號出口出站。石牌番漢界碑擎天聳立。天空誰中流砥柱。碑或者女子。北投凱達格蘭文化館說。臺北從我們開始。在捷運站與站間。尋找她與你相遇之所。這裡清代以前屬凱達格蘭族領域。碑文記載。奉憲分府曾批斷東南勢田園歸番管業界。說的是。一七四五年清代淡水廳同知曾日瑛。為解決番漢爭奪土地事端。立碑設番漢分界。後三百年來。番漢多族群融和。界線解構。碑文已無意義。石碑變城市懷舊裝置。石牌或石碑。文字相似。地名物名有差異。捷運站進出匆匆。誰遇見誰。看見牌還是碑。天空底下每個人都是她自己。（P131 石牌路石牌番漢界碑 2021）

九月二十三秋日。烈日凝聚。上山仔后。只一個人閒蕩。俯瞰。遠近。草坪石椅泳池房屋和樹。整潔透亮。清氣滿乾坤。太陽底下沒新鮮事。今日沒慾望。沒寶可夢。照常散走。賞玩一個牛排

炸雞啤酒與黑膠唱片的俱樂部。陽明山美軍宿舍群。五〇年代臺灣最美國的社區。那 33 1/3 是什麼符號。經黑膠唱盤轉出音符。傳唱美國在臺最家鄉的音樂。韓戰越戰美軍在臺協防時期。美國規劃。臺灣建造。移植美國南方鄉村住宅。美國大兵與眷屬生活的空間。是租界式的殖民建築。一九七九年中美斷交。美軍撤離臺灣。此地轉租陽明山聯誼社。後閒置二十餘年。經老房子文化運動復舊。美式復古創新潮。山仔后成異托邦。今道聽塗說。美國愛臺。美國人將回來。想起二〇一九年九月九日死去的一個攝影家。名字叫 Robert Frank 的 The Americans。（P132 凱旋路陽明山 BRICK YARD 33 1/3 美軍俱樂部 2022）

一個旅人。撐傘樂山樂水。枝椏間遠眺硫磺谷。山谷有湖。湖濱寸草不生。峭坡冒白煙。原來地熱噴騰。草枯木腐。高溫生命也難熬。可山頂卻林木蓊鬱。硫氣環湖混沌。磺粉甚惡。半山彷彿蠻荒。這是北投大磺嘴硫磺穴今貌。一六九七年。清郁永河到臺灣採硫。他寫裨海紀遊。有詩乘云。造化鍾奇構。崇崗湧佛泉。落粉銷危石。流黃漬篆斑。如今硫磺谷不採硫。郁永河走入歷史。歷史風景無常在。曾經是工場。現在是旅人熱點。傘上傘下罩光影。瞻仰一個過時風景。（P134 泉源路北投硫磺谷 2015）

颱風要來。報紙說黃蜂今最靠近臺灣。忽然想上山吹風。仙人指路。仙公廟有仙有靈山。就在貓空猴山坑。木柵指南宮主祀神呂洞賓。純陽寶殿呂純陽也。烈陽卷雲。奉儒釋道三教合流。也拜佛求福祿壽。爬一千一百八十五個階梯上來。拜啥物。來者靜中觀物化。becoming。漸漸變漸漸生成。轉折點。逆時鐘持續前進。中繼站。看雙龍盤銅鼎。看風動葉不動。山門影幢幢。陽光照見。陰影看不見。杜甫說陰陽割昏曉就在這。只海拔二百八十五公尺。會當凌絕頂的孤峰上。指南宮一八九〇年建廟。以濟世渡人須用指南針而名。呂洞賓八仙過海同舟共濟。題外話是他迷戀何仙姑不成。因愛嫉妒。拆散熱戀中的拜廟男女。愛情是什麼。風聲颯颯指南風。（P135 萬壽路指南宮 2020）

先生。要不要按摩。青草巷祈福牆前。一個摩登女子搭訕。國語腔講兩遍。轉頭看。龍山寺前美人照鏡池。牛模牛樣亮牛燈。群牛開口笑。臺北燈節請牛神跳舞。電光牛霹靂避疫。時逢十二月冬雨。白天霾雨鬱卒。夜晚濕冷憂傷。覆帽戴口罩的雨衣人。蹲坐池邊。看艋舺燈火幢幢。柯市長點亮臺北城。像余光中守夜人。最後的守夜人守最後一盞燈。繞龍山寺行七擺。街巷淅瀝。夜市浮華。燈節從元宵節延宕到耶誕節。不過熱鬧十個夜晚。燈節放縱視覺幻光之樂。視線凝視在節慶複製的歡樂城。龍山寺一七四九年初建時。風水師指地形如美人穴。寺前鑿一蓮花池給美人照鏡。平日只遊民圍觀水舞。昨夜落幕。隔天再去看。街路清潔溜溜。說好的七彩八寶新世界。一盞燈都沒有。如美人照鏡池。（*P137* 西園路艋舺龍山寺美人照鏡池 2021）

致一位擦身而過的女子。小說家米蘭・昆德拉昨天死了。他嘲諷生命中不能承受之輕。生命一旦消逝便不再回頭。如同影子。沒有重量。預先死亡了。他寫被背叛的遺囑第十八頁。即興與結構。說。在有限時空內。在歷史交錯處。動機尋找人物。人物尋找動機。眾人物長時間爭奪主角的位置。臺北 101 從來是主角沒有第二。昆德拉也是。新冠病毒年初退燒。人人出遊解悶。女人對男人對城市對高樓。匆匆一瞥。母女親擁。男女愛慕。大樹湧現高樓。生之慾。一再重複。讓遊蕩者飄移。空心人盲茫。獵巫者無藏。只有主角舉重若輕。夐虹說眾弦俱寂。我是唯一的高音。臺北 101 二〇〇四年建。曾是世界第一高樓。每年跨年夜煙火燦爛。綻放自我。我不媚俗。我是唯一的存在。（*P139* 信義路臺北 101 2022）

S 逃離城市。穿越蜿蜒坡道直上。山路顛簸。蒙面女破風前行。讓後來之人一路追。十月單騎過夢幻湖。車後長坡絕美。陳映真小說寫山路。為了那勇於為勤勞者的幸福打碎自己的人。波特萊爾說巴黎風貌。想要一間接近天空的廚房。林彧作詩在溪頭。彷彿在夢中的黃昏。山路。天空。黃昏。那距離自己最近與最遠的林中路。遠方到冷水坑與擎天崗。近處岔路上夢幻湖。芒草與硫磺隨風吹散。這條中湖戰備道路一九七五年建。沒路燈行道樹。沒樓房電線桿。天開地闊。平野無垠。當年蔣經國為測試戰備道。還親臨視察飛機起降。飛行員居高臨下鳥瞰。道路雙白線形同機

場導航。天空之城打通一條天空之路。逃走之路。逃向 S 的歡愉。（*P140* 中湖戰備道路夢幻湖 2022）

J 背離一個背影。J 看見他直到他看不見 J。他定定不動。路盡頭一個朝代一個建築交會。清代臺北大天后宮。日治臺灣總督府博物館。民國臺灣博物館。人造之景。不同國度的建築物前後混雜。拼湊組合成城中區。歷史一再轉身。城市呼愁。背影失語。時間只有向前。路人單騎。風塵過眼。不確定看見什麼。（*P141* 館前路臺灣博物館 2017）

找一座橋。登高看河。騎車人轉頭望你。你怎麼來到這裡。要繼續走嗎。既不向左。也不向右。只背影悖離遠去。不思議的岔道口。不是街頭漫遊者的單行道。沒有人停車暫借問。三方路口交叉出入。直行。彎道。視觀察。一個命運轉折點。白先勇說臺北人遊園驚夢。班雅明說巴黎人教他迷失。箭頭。雙白線。槽化線。one。one way。on the road。一人單行一路。馬場町。客家主題公園。古亭河濱公園。風行地上。觀。遊蕩者東看西看。檢視前塵往事。以臨新店溪河岸防禦。擊鼓退敵。先清代設鼓亭庄。日治水道町。戰後一九四六年改古亭。後來的我們。沿路逆向騎行。路頭。究竟有沒有河。（*P143* 水源路古亭河濱公園 2015）

光一直在。亙古的光。闇黑的光。日以作夜。穿越時空到今夜臺北。在河右岸。道路的後面是什麼。北門。城樓的後面是什麼。淡水河。光的後面是什麼。無人知曉的暗。沒有光哪來暗。暗藏影。暗藏不住光。餘燼微光猶可燃。餘光在路上。在車上。駕駛人看見自己。夜路微光。（*P146* 忠孝西路北門 2017）

拍攝地點
Google Map

16